꽃과 고양이와 그림

Flowers & cats with watercolor

설렘 수채

글·그림 ┃ 김은정

KB134704

꽃과 고양이와 그림

설렘 ✹ 수채

| 만든 사람들 |

기획 실용기획부 | **진행** 한윤지 | **집필** 김은정 | **편집·표지 디자인** D.J.I books design studio

| 책 내용 문의 |

도서 내용에 대해 궁금한 사항이 있으시면
저자의 홈페이지나 아이생각 홈페이지의 게시판을 통해서 해결하실 수 있습니다.

아이생각 홈페이지 www.ithinkbook.co.kr
아이생각 페이스북 www.facebook.com/ithinkbook
디지털북스 카페 cafe.naver.com/digitalbooks1999
디지털북스 이메일 digital@digitalbooks.co.kr
저자 블로그 blog.naver.com/illustree
저자 인스타그램 @ej_illustree / @sulrem_watercolor

| 각종 문의 |

영업관련 hi@digitalbooks.co.kr
기획관련 digital@digitalbooks.co.kr
전화번호 (02) 447-3157~8

감사의 말

언제나 힘이 되는 사랑하는 가족과
항상 가까운 곳에서 도움과 응원을 보내는
SH와 JY에게 사랑과 감사를 보냅니다.

CONTENTS

LESSON 2
즐겁게
———

LESSON 3
설렘을 그린다

프롤로그

설렘 수채는
수채화를 어려워하는 제 아이들에게
지루하지 않은 방법으로 수채화를 가르치다 만든 기초 수채화 과정으로
누구나 쉽게 수채화에 접근할 수 있게 구성했습니다.

개인적으로 가장 먼저 출간하고 싶었던 책으로 "보타니컬아트 설렘*수채"가
먼저 출간되었지만 제 마음속의 첫 책은 "설렘 수채" 입니다.
큰 작업의 긴 시간, 그 사이에 느끼는 설렘의 단편들을 휴식처럼 그리는
작은 수채화로 그 느낌을 함께 나누고 싶은 그리기입니다.

수채화의 처음은
"붓"을 다루어야 합니다.
물의 농도를 조절하고, 색을 만들고, 그리는 모든 수채화의 시작은 "붓"입니다.
"붓을 잘 다루면 그림이 잘 그려집니다"
처음 스케치를 배울 때 연필을 잡고 선 그리기 연습을 하듯 같은 이유로
"설렘 수채"는 처음부터 붓을 잡고 선 연습부터 천천히 그려나갑니다.
설렘 수채는 "붓을 다루는 기초 과정"을 중점으로, 밑그림 없이 붓을 이용해
연습하고 그려나가는 느낌 놀이입니다.

이 책의 설렘 수채 과정은

01 천천히-연습과 응용 그림

02 즐겁게-가벼운 연습 그림

03 설렘을 그린다-실용 연습 그림

의 과정으로 56컷의 그림이 그리는 즐거움을 목적으로 구성되어 있습니다.

수채화 "설렘 기초"를 천천히 익히고 배우며 그리고 싶은 그림을
즐겁게 그리게 되면 일상의 설렘을 그리는 수채화가 되길 바랍니다.

준비와 재료

MATERIALS

"설렘 수채" 기초 준비물입니다.

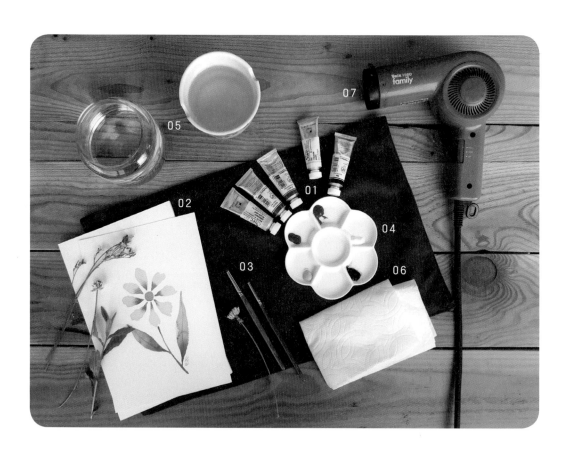

01 **물감 3원색의 빨강, 노랑, 파랑** 모든 색은 3원색을 이용해 만듭니다. 흰색, 검정색은 보조용입니다. (퍼머넌트 레드, 퍼머넌트 옐로 라이트, 코발트 블루 휴, 화이트, 블랙) 물감은 어디서나 구하기 쉬운 신한 SWC 아티스트 전문가 물감을 낱색으로 준비했습니다. 어느 회사의 제품을 사용하셔도 무방합니다. 하지만 어느 회사의 것이든 전문가용 물감을 추천합니다. 발색과 발림이 확연히 다릅니다.

02 **수채화 종이** 제가 쓰는 종이는 "파브리아노"사의 코튼 100%의 중목입니다. 물론, 일반 수채화 종이면 모두 괜찮습니다. 참고로 저는 전지를 사다 적당한 크기로 잘라 놓고 사용합니다. (스케치북 형태보다 저렴합니다)

03 **붓** 화홍 2호, 6호와 백붓 3호(물칠 용). 붓은 붓끝이 뾰족하고 탄력 있게 가는 선이 잘 그어져야 합니다. 끝이 뭉툭한 붓은 피해야 합니다.

04 **팔레트** 물감을 짜 놓고 색을 섞는 용도입니다.

05 **물통 2개** 두 개의 물통을 사용하며 물통 한 개는 항상 깨끗한 물이어야 합니다.

06 **휴지** 수시로 붓을 헹구며 닦는데 중요합니다.

07 **드라이기** 필요할 때마다 물감을 말리는 용도로 작업시간을 단축시킵니다.

색의 3원색

THREE PRIMARY COLORS

색의 삼원색(1차색) : 빨강, 노랑, 파랑

삼원색이 모두 섞이면 검정색이 됩니다.

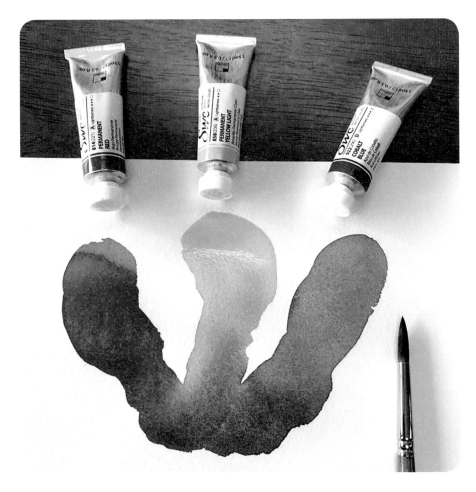

설렘 수채의 기초 과정은
색의 삼원색만을 사용합니다.

자연스럽게 색의 배합을 배우기 위해서 입니다. 빈 팔레트나 접시에 삼원색만 놓고 시작하길 권합니다.
삼원색 이외의 다른 색이 보이면 분명히 그 색을 사용하게 된답니다.
삼원색 이외의 다른 색은 우선 치워 두셔야 합니다.

POINT 참고로, Lesson 3 "설렘을 그린다" 에서는 3가지의 색을 더합니다.
그때 다시 설명을 하겠습니다.

설렘 수채의 색 배합은 똑같은 색을 만드는 것에 중점을 두지 않습니다.

비슷한 계열의 색이면 됩니다. 색 배합이 중요하지만 더 중요한 것은 그리는 그림의 "완성"입니다. 미세한 양의
색과 물 농도의 차이로 서로 다른 색이 만들어집니다. 기초는 '색이 서로 섞여 어떠한 계열의 색이 만들어 진다'
라는 정도만 이해합니다.

시작하기 전 3　시작은 붓　# START WITH THE BRUSH

수채화는 먼저 붓과 친해져야 합니다.

붓을 다루며
물의 농도를 조절하고 색을 만듭니다.
그림을 그리며 배우는 모든 것의 시작은 '붓'입니다.

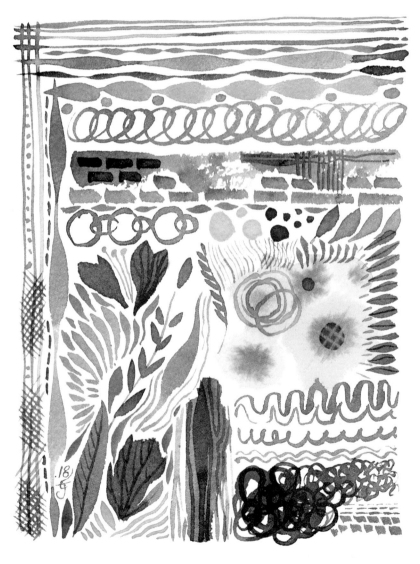

붓을 잘 다루면 그림이 잘 그려집니다.

잘 그리는 지름길은 그림을 그리지 않을 때에도 틈틈이 선 연습을 하는 것입니다.

물과 물감의 농도

CONCENTRATION OF WATER AND COLOR

설렘 수채의 물의 농도는 물을 "머금다"가 기본입니다.

"묻히다" 가 아닙니다.
"머금다" 를 꼭 기억하고 부드러운 붓질을 기억하세요.

붓에 색을 머금고
종이에 부드럽게 풀어 놓기~

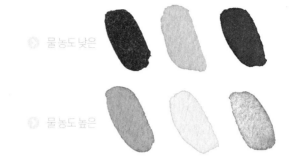

◈ 물 농도 낮은

◈ 물 농도 높은

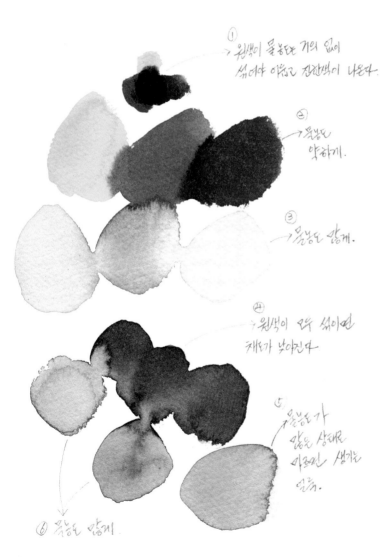

① 원색이 물농도로 거의 없이
섞여야 이렇고 진한색이 나온다.

② 물농도
약하게.

③ 물농도 강하게.

④ 원색이 모두 섞이면
채도가 낮아진다

⑤ 물농도가
많은 상태로
마르면 생기는
얼룩.

⑥ 물농도 많게.

우선은 "천천히" 시작합니다.
우선은 "작은 것"부터 시작합니다.

천천히 그리는 작은 선들이 아름답고
이 작은 선들이 모여서 무언가를 표현해낼 때
두근거리는 느낌을 알아가는 순수한 기초과정입니다.

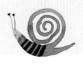

천천히

LESSON 1

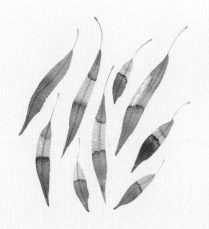
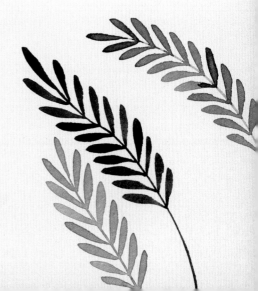

선 그리기 시작 전에 ──

먼저 시작하기 전 색을 만들어보고 시작합니다.
빨강, 노랑, 파랑의 기본 삼원색(1차 색)과
주황, 초록, 보라색(2차 색)을 한번 예쁘게 만들어 봅니다.
물의 농도는 붓에 물감을 "머금다" 입니다.

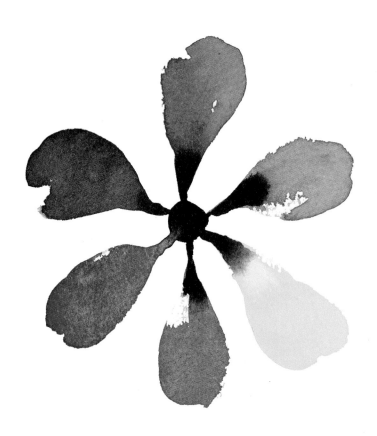

01 사진 속의 농도만큼 물감을 물에 충분히 풀어주세요. 물감은 물과 함께
 뭉침 없이 고르게 잘 섞어야 합니다. 섞는 붓질은 부드럽게 합니다.

02 예쁘게 그린 꽃 모양이 기본 원색과 2차 색입니다. 빨강과 노랑이 섞여서 주황,
 노랑과 파랑이 섞여서 초록, 파랑과 빨강이 섞여서 보라가 만들어집니다.

 POINT ✿ 가운데 검은색은 모두의 색이 모이면 검정이 된다는 것을 나타냈다.

중요한 포인트! 붓은 연필처럼 잡으세요. 본인이 연필을 쥐고 글을 쓰는 가장 편안한 손 자세입니다.
붓을 연필처럼 쓰는 겁니다.

끝이 부드럽고 말랑한 연필인 셈이죠~

가로선

HORIZONTAL LINE

 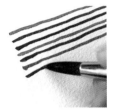 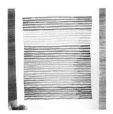

01 자를 쓰지 않고 연필로 네모난 박스를 그려주세요. 이 네모안에 일정하게
 가로선을 그려 채울 겁니다. 네모 칸 밖으로 선이 나가지 않게 주의하는데
 이것은, 내가 원하는 지점에서 시작해서, 다시 내가 원하는 곳에서
 끝을 내는 선입니다.

02 물감과 물을 충분히 섞어서 붓으로 물길을 내주듯 천천히 그려줍니다.
 한 번에 죽~그리는 것이 좋지만, 빠르게 긋지 마세요.
 빨리 채우는 것이 아니라 "천천히"가 기본입니다. 선이 흔들려도 괜찮습니다.
 물감이 부족해 한 번에 긋지 못하면 중간에 다시 물감을 묻혀 이어 긋습니다.

03 그려진 물감이 마르며 예쁜 선이 만들어집니다. 물을 이용해 그리는 선이라
 마르며 생기는 얼룩이 있는데 설렘 수채는 이 얼룩을 즐기는 수채입니다.

04 먼저 삼원색을 차례대로 그린 다음 2차 색을 만들어 차례로 그려줍니다.

05 물감이 마르면 연필 자국을 지우개로 지워줍니다.

자~ 어떠한 가요? 할 만한가요? 어렵나요? 같은 모양이 아니어도 괜찮아요. 마르며 얼룩이 많이 생겨도
괜찮아요. 생각대로 나오질 않나요? 그것도 괜찮습니다. 이제 막 선 긋기를 한 것이니까요.

하지만 그은 선 중에서 한두 개라도 마음에 든 선이 있으면, 성공입니다~

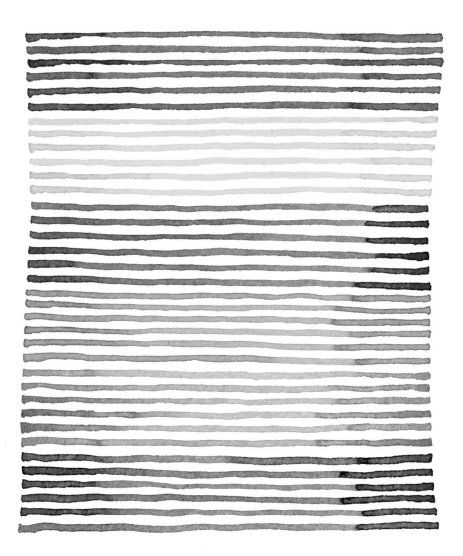

세로선

VERTICAL LINE

01 먼저 연필로 네모를 그려줍니다.

02 가로 선과 같은 방법으로 세로 선을 그어줍니다.

가로선보다 세로선이 조금 더 어려울 것입니다. 그래도 천천히 그려 나가세요.
"서두르지 마세요."

그려진 선에 6가지의 색이 뚜렷하면 좋습니다. 색이 연하게 나오는 것은 물감의 양이 적은 것입니다.
색이 탁하게 나오는 것은 붓이 깨끗하지 않고 그전 색이 남아있어 섞이는 경우입니다. 섞는 물이
더러운 경우에도 색이 탁하게 나옵니다.

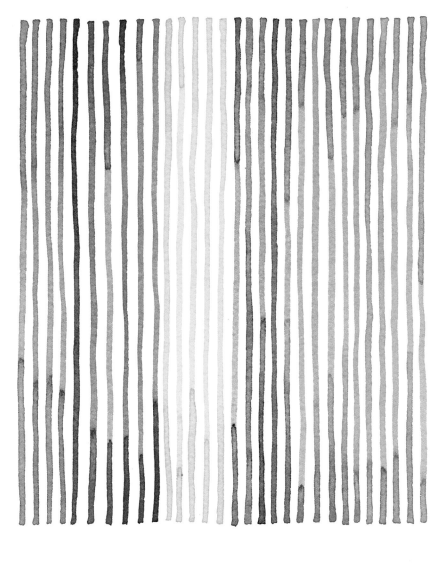

천천히 3 누름선

PRESSURED LINE

일정한 선을 그을 수 있게 되었다면 이제 또 다른 직선을 연습해볼까요?
붓을 쥔 손에 강약을 주는 "누름선" 입니다.

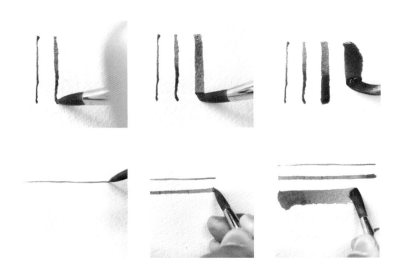

01 ❶ 붓을 가볍게 세우고 그은 선 ❷ 약간 눕히고 눌러 그은 선 ❸ 붓을 눕혀 강하게 그은 선입니다.

02 가로로 누름선도 연습합니다.

POINT ⬡ 넓은 선은 물감을 듬뿍 머금고 그려준다.

붓을 쥔 손의 힘만으로 선이 이리 달리 그려집니다. 붓의 강약과 물농도에 따라 나타나는 선의 느낌에 항상 마음이 두근거림을 느끼게 됩니다.

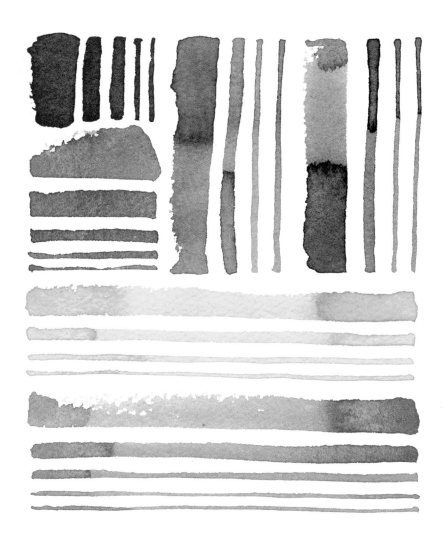

가로선, 세로선, 누름선 모두 기초적이지만 매우 중요한 선들입니다.

아주 간단한 선이지만 이 선들이 모여서 면이 되고, 그림이 되는 것이지요. 기초가 튼튼해야 뭐든 잘합니다. 이 기초에 "연습"이라는 자양분을 듬뿍 주세요.

자작나무 ────

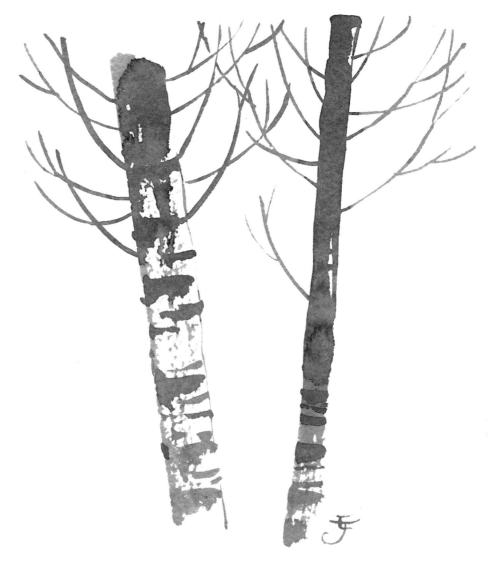

01 / 붓에 물을 머금고 굵은 선과 가는 선을 세로로 그려줍니다. 옆 선을 그려주고
자작나무의 가로선을 그려줍니다.

02 / 나뭇가지들을 가늘게 그려줍니다. 선에 생기는 강약과 얼룩은 그대로 유지합니다.
여러 장의 연습을 해보는 것이 좋습니다. 색을 만들 때 같은 색에 집착하지 마세요.
'비슷한 계열' 이면 됩니다.

POINT ⊙ 신한 수채물감의 울트라마린과 레드는 잘 섞이지 않는데 이것을 그대로 이용하면
두가지 색이 한꺼번에 나오기도 한다. (검은색은 사용하지 않는다.)

천천히 니 물결선
WAVED LINE

01 원색→2차색→원색 순으로 세로로 물결선을 그어줍니다.

02 붓을 연필을 잡 듯이 편하게 쥐고 물결을 그려 주세요.

03 선의 움직임만으로 아름다운 변화가 그려집니다. 일정한 굵기가 나오지 않아도, 손이 빗나가도 연습의 과정이니 즐기도록 합니다.

04 세로 "물결선" 다음에는 가로 "물결선"을 꼭 연습합니다.

한 번에 쭉 긋는 것이 연습에 더 도움이 되지만 두 번 정도 끊어서 그려도 됩니다.
물결을 그리다 물감이 부족하면 다시 붓에 물감을 묻혀 이어서 그리세요.

잘 그리는 지름길은 "천천히" 그리고, "많이" 연습하기 입니다.

새싹 ——

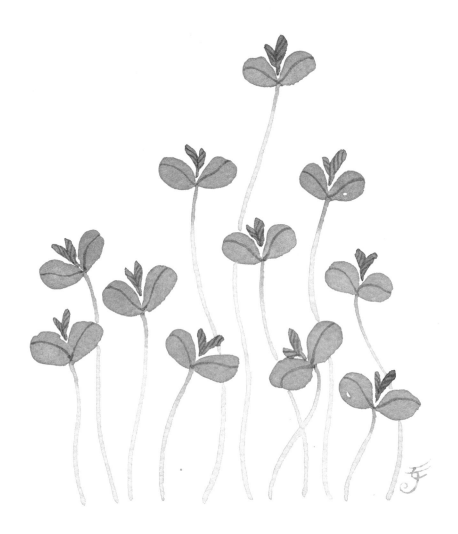

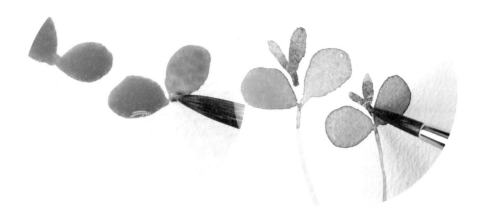

01 / 붓에 물을 머금고 마주나는 떡잎을 여러 개 그려줍니다. 줄기를 그리고 잎 가운데
새싹을 그려줍니다.

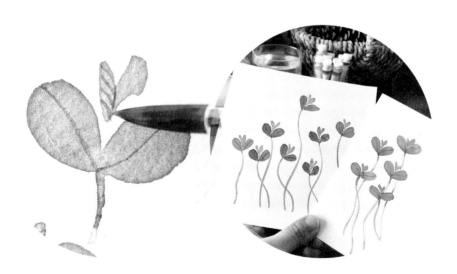

02 / 완전히 마른 후 선을 넣어줍니다. 여러 장의 연습을 해보는 것이 좋습니다.
색을 만들 때 같은 색에 집착하는 것보다 '비슷한 계열' 이면 됩니다

POINT ⊙ 서툰 그림도 좋다. 중요한 것은 그리는 즐거움이다.

강약선

STRONG & WEAK LINE

강약선은, 선을 약하게 긋다가 지긋이 눌러주며 긋다가 다시 약하게 힘을 빼는, 반복적인 선 연습입니다.
제가 참 좋아하는 수채화의 기교로 수채화뿐만 아니라 모든 재료의 기법에 중요한 기술이라고 생각합니다.

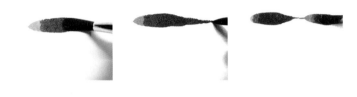

01 붓을 지긋이 누르면서 그은 후

02 가볍게 힘을 뺍니다.

03 이젠 강-약-강-약으로 선을 이어서 그려줍니다. 선을 긋다 붓의 물감이 부족하면
다시 물감을 머금고 이어서 그어줍니다.

04 삼원색과 2차 색도 반드시 해보길 바랍니다.

물의 농도로 물감이 마르며 생기는 선과 얼룩은 "즐기며 사랑해야 합니다"
연습이 답이며, 연습 중에 더 많은 것을 배우게 된답니다.

혹시 깨끗한 원색과 2차 색이 나오지 않나요?

삼원색은 고유의 색으로 빨강, 노랑, 파랑의 색이 온전히 나와야 하며,
2차 색인 주황, 초록, 보라의 색도 깨끗이 나와야 합니다.

색이 탁한 경우는

1. 붓을 깨끗이 세척하지 않아 그전 물감이 미세하게 남아있다.

→ 새로운 색을 쓰기 전 항상 붓이 깨끗한지 물을 묻힌 붓을 휴지에 눌러 확인하는
습관을 들이는 게 좋다.

2. 색을 섞을 때 팔레트의 다른 색이 스며 들었다.

→ 3원색이 모두 섞이면 색의 채도가 낮아진다.

3. 물감에 다른 색이 섞여 있다.

→ 색을 쓰다 다른 색을 섞으려 할 때 붓을 씻지 않고 바로 물감을 묻히는 경우로,
이때에 물감이 묻게 된다.

4. 섞는 물이 너무 더러운 경우.

→ 물통 두 개 중 한 개는 항상 깨끗한 물을 유지한다.

초보자는 젓가락과 수저를 이용하여 식사를 하는 것처럼
물, 붓, 물감의 움직임과 사용에 익숙해져야 합니다.

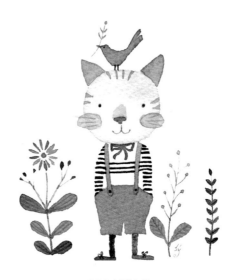

버드나무 잎 ———

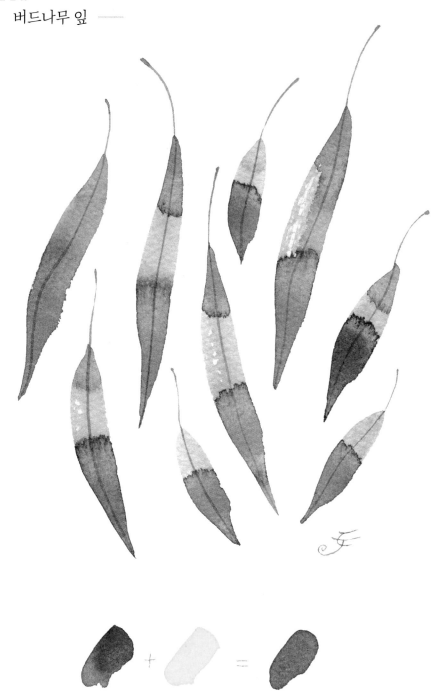

01 / 붓에 물을 머금고 잎을 그려줍니다. 잎 모양을 그려 색을 채우지 말고, "강약선"으로
한번에 그어 그려줍니다.

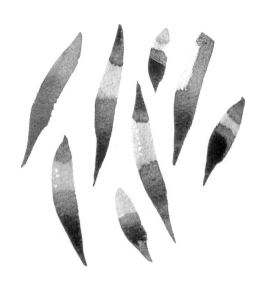

02 / 크기와 길이를 다르게 다양하게 그려줍니다.

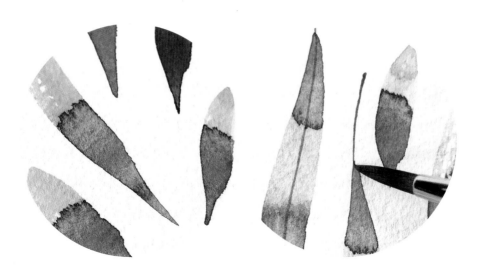

03 / 완전히 마른 후 잎자루와 잎맥을 한번에 그려줍니다.

04 / 붓질의 강약과 물감이 마르는 정도에 따라 매력적인 얼룩들이 나옵니다. 얼룩이 생겨도,
얼룩이 생기지 않아도 "모두 좋습니다." 모두 경험이며 배움입니다. 물의 농도와 붓의
필압을 조절해가며 마음껏 연습하고 즐기시기 바랍니다.

POINT ✪ 서툰 그림도 좋다. 중요한 것은 "그리는 즐거움이다."

천천히 6 자유곡선

FREE CURVE

자유곡선은 필압과 곡선을 자유롭게 다루는 기술입니다.

수채화는 첫째, 붓을 내 맘대로 잘 다루어야 합니다. 붓으로 물을 다루고 색을 다루어야 합니다.
이 "자유곡선"은 붓을 다루는데 가장 중요하다고 할 수 있는 기술입니다.

01 붓에 물감을 충분히 머금고 굵은 선에서(붓을 가볍게 누르며)
 가는 선으로(힘을 점점 빼며) 마음대로 곡선을 만들어 그려줍니다.

02 곡선을 그리다 물감이 부족하면 다시 물감을 머금고 이어서 그립니다.

03 한 색을 모두 그렸으면 다음 색으로 옆으로 이동해 겹쳐서 다시 그려 주세요.
 먼저 칠 한 물감이 마르지 않아도 괜찮습니다. 서로 섞여서 2차 색이
 만들어지면 더욱 좋습니다.

04 이와 같은 방법으로 삼원색을 모두 그려 주세요. 반대로 가는 선에서 시작해
 굵은 선으로 확장하며 다양하게 연습해보기를 바랍니다.

 POINT ◎ 설렘 수채의 물감의 농도는 "머금은"이다. 물감을 충분히 섞어서 붓에
 충분히 머금어 준다. 중요한 말은 반복적이므로 꼭 기억해 둔다.

모든 선에서 불규칙 선이 나오도록 연습합니다. 선을 그리다 보면 자신도 모르게 선에서 규칙이 나타납니다. 의도한 규칙은 좋습니다. 하지만 의도하지 않았는데도 규칙 선이 나타나는 것은 평소의 글 쓰는 습관과 마찬가지로 자주 쓰는 범위만큼 손을 움직이는 겁니다. 대범하고, 거침없이, 불규칙을 연습하세요. 좋은 연습은 선 하나를 잘 긋는 것이 아니라 익숙해지도록 많이 연습 하는 겁니다.

양 ─────

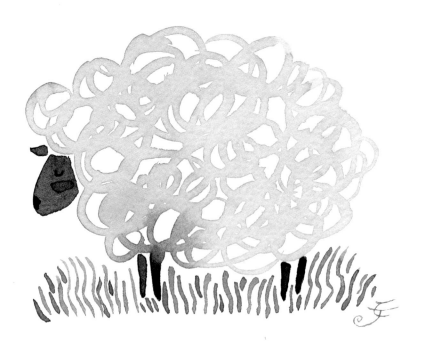

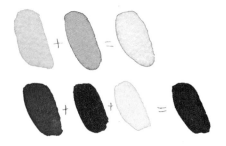

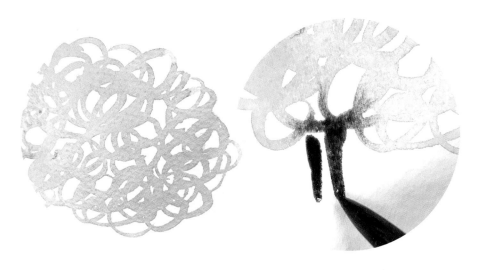

01 / 색을 충분히 만들어 놓은 후 자유곡선으로 양털의 형태를 만듭니다.
색을 만들어 다리를 그려줍니다.

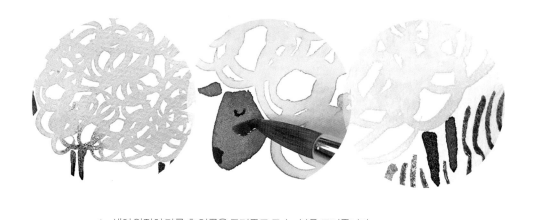

02 / 색이 완전히 마른 후 얼굴을 그려주고 코, 눈, 볼을 그려줍니다.
풀을 그려 분위기를 더해 줍니다.

POINT ⬤ 옅은 색은 물을 많이 섞은 것이다. 흰색은 사용하지 않는다.

천천히 1 동그라미

붓으로 동그라미를 그리는 연습입니다. 붓이 익숙하지 않으면 당연히 어렵습니다.

연필로 동그라미를 그리듯 여유를 가지고 연습합니다.

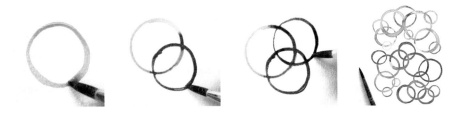

01 붓에 물감을 듬뿍 "머금고" 동그라미를 그리세요.
(동그라미의 크기는 마음대로 그립니다.)

02 먼저 그린 동그라미가 마르기 전에 다른 색 동그라미를 그려줍니다.

03 여러 가지 크기와 색으로 많은 동그라미를 그려줍니다.

POINT ◆ 하나의 동그라미를 한번에 그리지 않아도 된다. 큰 동그라미는 선을
이어서 그려준다.

"천천히"
조급함을 버리고 연습을 하세요.

설렘 수채는

작은 선 하나의 아름다움과 그 작은 선들이 모여서
그림이 되는 과정을 알리고 싶은 수채입니다.

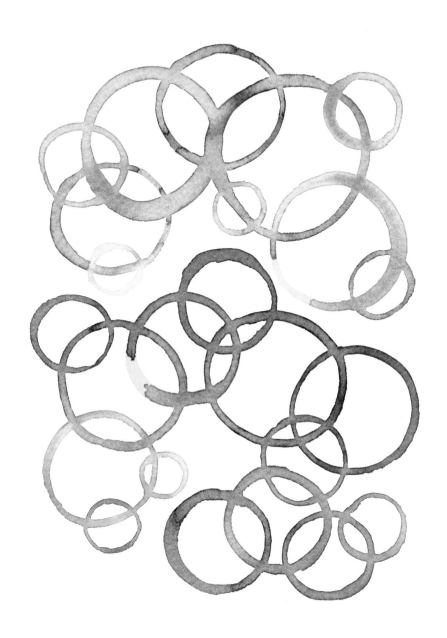

달팽이 ——

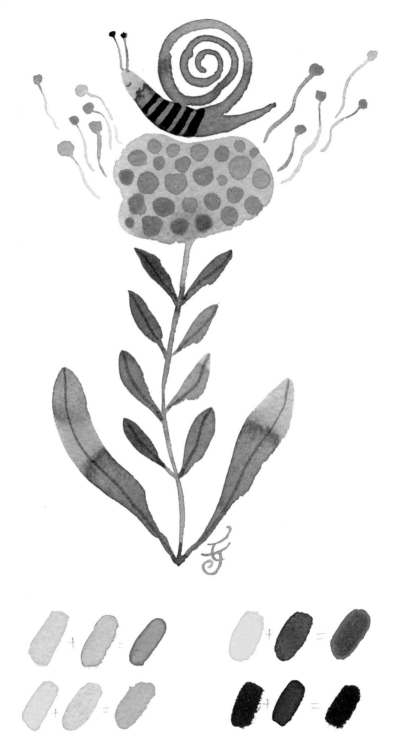

01 / 굵은 선으로 시작하는 소용돌이 무늬를 그려줍니다.

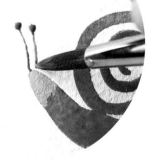

02 / 꼬리를 이어 그려주고, 눈을 그려줍니다.

03 / 쿠션 같은 솜사탕의 이미지를 그린 후 같은 색으로 날리는 홀씨의 이미지도 그려줍니다.

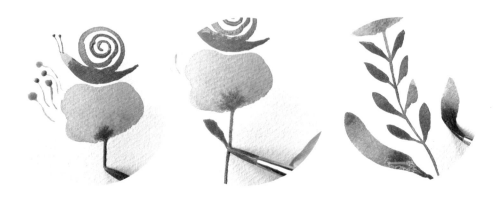

04 / 줄기를 그려주고 강약선을 이용하여 잎을 그려줍니다.

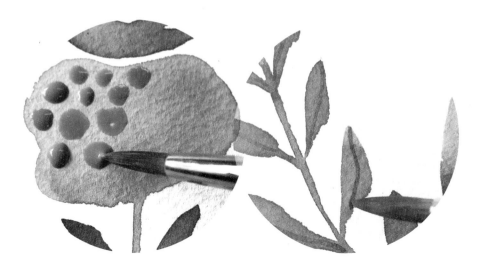

05 / 그림이 "완전히 마른 후" 이미지 안에 작은 동그라미들과 잎의 잎맥을 그려줍니다.

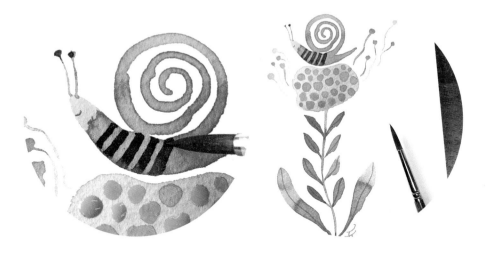

06 / 달팽이의 입과 옷의 가로줄무늬를 그려 넣어줍니다.

POINT ▶ 달팽이의 얼굴 경계 얼룩은 물감이 마르는 차이에 따라 생겨난 것이다.
얼룩이 생기지 않아도 상관없다.

물의 농도

\# CONCENTRATION

흐릿하고, 약하고, 연한색은 모두 물의 농도가 높기 때문입니다.
흰색 물감의 사용은 초보가 자주 하는 실수입니다.

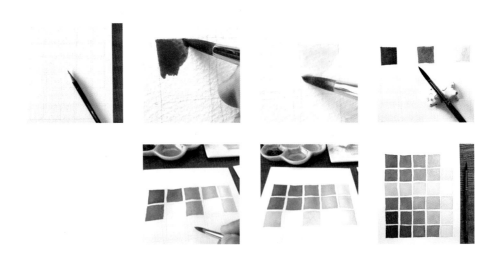

01 연필로 가로 5칸, 세로 6칸을 그려줍니다. 붓끝을 다루는 연습으로 칸 밖으로
　　　　선이 나가지 않게 주의합니다. 색은 모서리부터 칠하는 것이 수월합니다.

02 기본 원색 중 파란색을 선택해 첫 번째 칸에 가장 진하게 색을 칠합니다.
　　　　물의 농도가 낮을수록 색이 진합니다.

03 물을 많이 섞은 가장 연한 색으로 마지막 칸을 칠합니다.

04 물의 양을 조절한 색으로 가운데 칸을 채우고 같은 방법으로 남은 빈칸들을
　　　　채워줍니다.

05 먼저 채워준 색의 강, 중, 약을 기준으로 물의 농도를 조절하며 기본 원색과 2차
　　　　색을 차례로 채워 나갑니다.

06 물감이 마르면 연필선을 지우개로 지워줍니다.

　　　　POINT ◆ 물의 조절은 어렵지만 연습에 실패는 없다.
　　　　모든 것이 경험이고 쌓이면 실력이 되는 것이다.

수채는 여유 있게 칠해야 합니다. 색을 잘못 칠했을 경우에는 휴지로 빠르게 찍어내고 다시 칠합니다. 일룩을 피하고 싶으면 물감을 "머금은" 붓질을 해야 합니다. 물이 너무 적으면 붓질의 방향으로 자연스럽지 않은 얼룩이 생깁니다. 물을 적게도, 때로는 많게도 해서 그려봐야 합니다.

얼룩을 두려워 마세요. 많이 그려보고 스스로 터득하는 게 답입니다

같은 그림도 물의 농도에 따라 서로 다른 느낌을 전달합니다. 연습과 응용으로 경험이 쌓이면 자신이 좋아하는 물의 농도도 찾게 될 것입니다

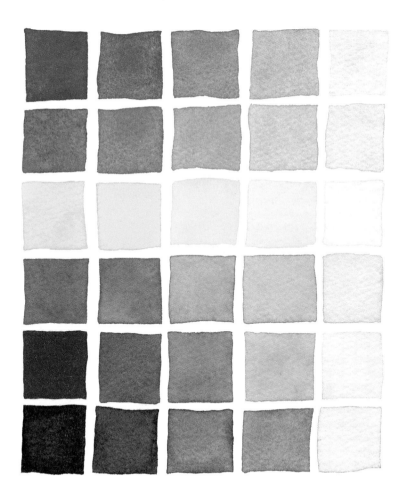

겹잎 ——

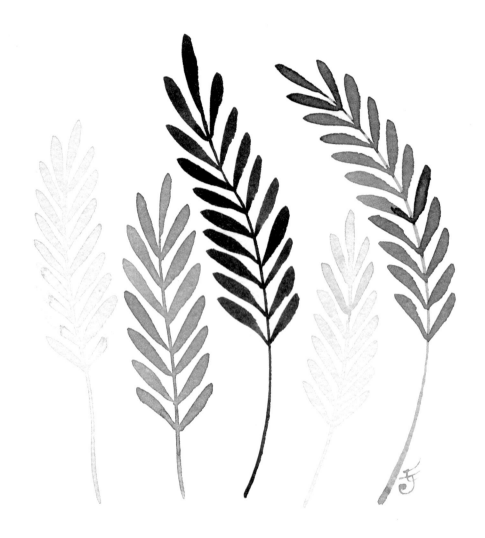

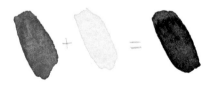

01 / 먼저 강약선을 생각하며 잎 연습을 합니다. 물을 충분히 섞은 후 잎을 그려 줍니다.

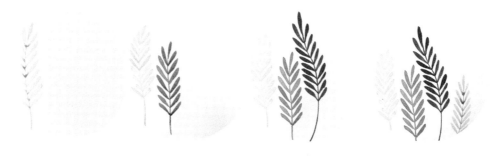

02 / 점점 물감의 농도를 올려주며 다른 잎을 나란히 한 개씩 그려 나갑니다.

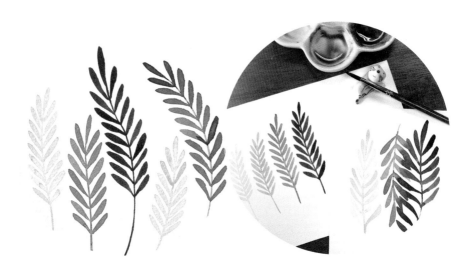

03 / 모두가 다른 농도의 잎이 그려지는 것이 목적입니다. 응용 그림도 연습합니다.

POINT ◎ 다른 색을 이용해서도 다양하게 연습한다.

수 채 는

물을 이용해서 한 가지의 색으로
여러 밝기의 색을 만들어 낼 수 있습니다.

연한 색은 물을 많이 섞습니다.
진한 색은 물을 아주 적게 섞습니다.

연한 색을 만든다고 흰색 물감을 섞으면
수채화의 투명하고 맑은 느낌이 사라집니다.

수채화에서 순수 흰색은 여백을 이용합니다.
흰색 물감은 특별한 색이나, 효과를 내기 위해 필요한 보조색입니다.

이 책에서는 특별한 경우를 제외하곤 거의 쓰지 않았습니다.

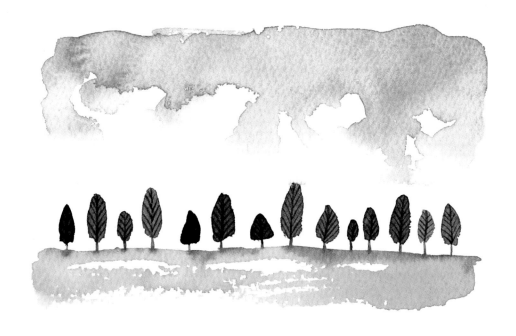

천천히 9 색 만들기

COLOR

색 만들기는 많은 종류의 색차트를 연습해야 하지만,
이 책에서는 3원색을 이용한 색 배합을 놀이로 여기며 즐겁게 그려봅니다.

01 연필로 그림과 같이 칸을 만들어 줍니다.

02 붓에 물감을 머금고 기본 원색을 먼저 칠합니다. 이때 붓질이 연필선 밖으로
 넘어가지 않게 신경을 써줍니다. 붓끝이 무뎌진 경우, 연필 선을 침범하거나 모
 서리를 칠하기 힘들 수 있으므로 붓끝이 가늘게 모아지는 붓을 사용합니다.

03 붓을 깨끗이 하고 2차 색을 칠합니다. 빨강과 초록처럼 색을 나란히 칠하는
 경우는 먼저 칠한 빨간색이 완전히 마른 다음 초록색을 칠해야 합니다.
 이때 드라이기를 사용하면 시간을 단축할 수 있습니다.

04 원색과 2차 색 이후에는 여러 가지 색을 만들어 칠해줍니다. 색 만들기는
 은근히 까다롭습니다. 하지만 물의 농도로도 여러 색을 만들 수 있다는 것을
 되새기며 색을 만들어 봅니다.

 POINT 흰색은 색을 칠하지 않고 여백으로 남긴다. 한번으로 끝내지 말고
 조각 구성으로 여러 색을 만들어본다

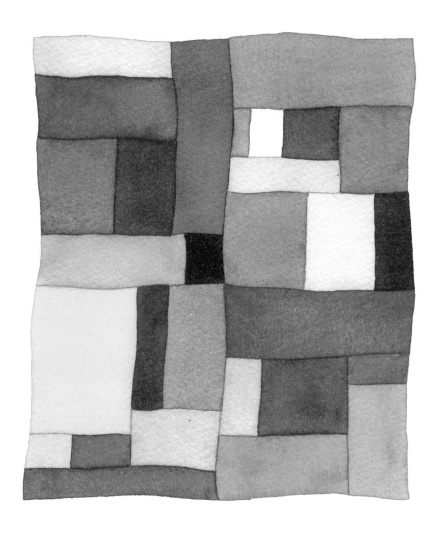

조각담요 ——

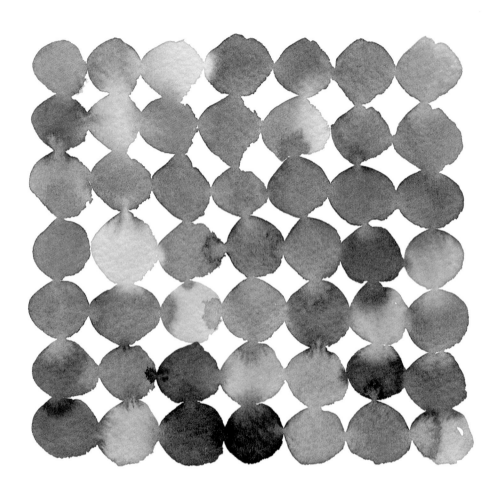

3가지 색이 섞이면 채도가 낮아지며 색이 탁해진다.
어떠한 색이든 즐겁게 만들어본다.

01 / 붓에 물감을 머금고 동그라미를 그려줍니다.

02 / 붉은색 옆에 다른 색으로 나란히 동그라미를 그립니다. 붉은색 아래로 다른 색의
동그라미를 그려줍니다.

03 / 같은 방식으로 여러 색의 동그라미를 그려줍니다.

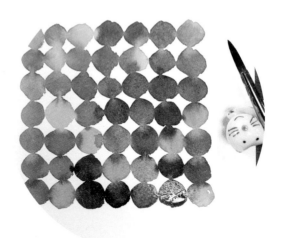

04 / 응용 그림을 많이 연습합니다.

배 움 은

———

배움은 욕심을 버리고 "천천히" 성실하게 나가야 합니다.
기초부터 튼튼하게 벽돌을 쌓아야 합니다.

시작한 그림을 완성하는 습관을 들여야 합니다.
설렘 수채는 작지만 충분한 성취감을 주는 그림입니다.

낙서처럼 편하게 그리는 마음가짐을 응원하지만
낙서처럼 끄적거리며 버리는 종이처럼 연습하지 않습니다.

연습을 내 것으로 하려면
내 손과 머리에, 또 마음에 정성껏 새겨야 합니다.

설렘 수채는
스스로에게 주는 선물처럼 그리기를 지향합니다.

천천히 10 겹치기
WET-ON-DRY

풀어서 이야기 하면 "마른 후 겹치기"입니다.
말 그대로 먼저 칠한 색이 "완전히 마른 후" 그 위에 색을 겹쳐 올리는 방법입니다.

시작하기 전, 아래와 같이 끝이 뾰족한 물방울 그림을 연습합니다. 끝이 날카롭게
모아져야 합니다. 이것은 붓의 끝을 섬세히 다루는 연습입니다.

POINT ✦ 끝이 모아지지 않을 때에는 붓끝이 뭉툭해지지 않았는지 살펴본다.

01 3색 중 노란색을 먼저 칠합니다.

02 노란색이 "완전히 마른 후" 파란색을 겹쳐 칠해줍니다.

03 파란색이 "완전히 마른 후" 빨간색을 겹쳐 올립니다.

04 여러 번 연습을 권합니다.

겹치기는

① 먼저 칠한 색이 완전히 마르지 않으면 겹쳐 색을 올릴 때 밑의 색이 번집니다.

② 연한 색부터 먼저 올립니다.

③ 처음의 색이 너무 두텁고 진하면 완전히 마른 후 색을 올려도 먼저 칠한 색이 번져 겹치기가
쉽지 않습니다. 물에 번지는 것이 수채화의 특징이니 당연합니다. 먼저 칠한 색을 얇게 칠하는 것이
포인트입니다. ('연하게'가 아니라 '얇게' 칠하는 것으로 많은 연습과 경험이 필요합니다)

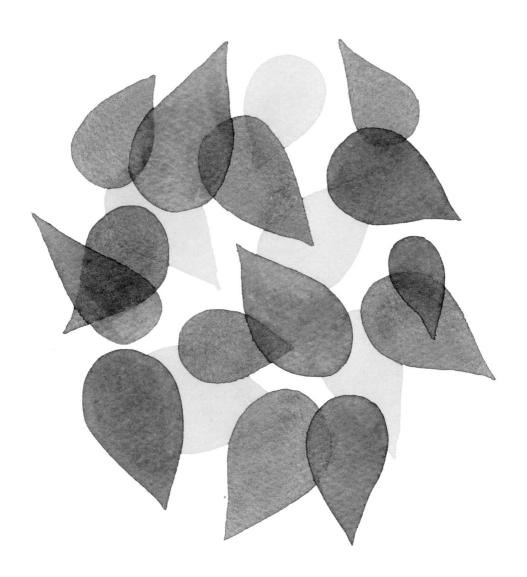

해바라기 ———

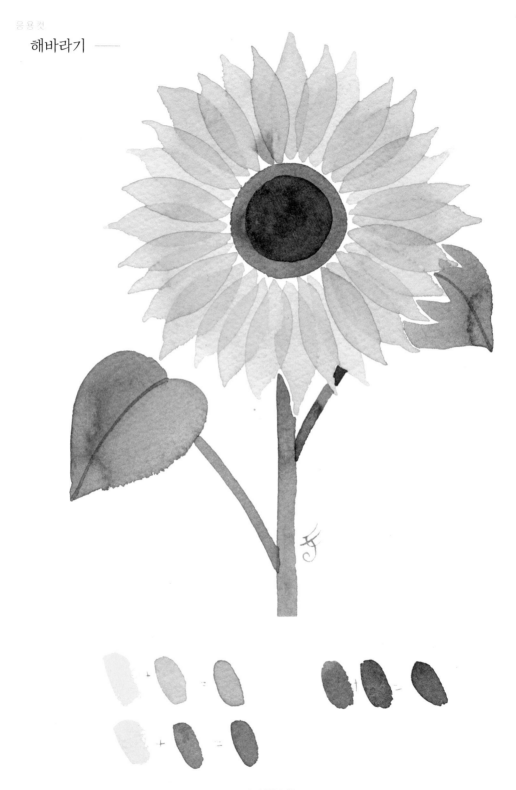

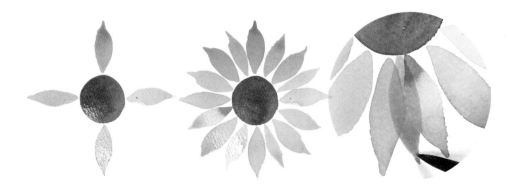

01 / 가운데 원을 그리고, 십자 모양으로 잎의 기준을 잡고 나머지 잎을 차례로 그려줍니다.
꽃잎이 완전히 마른 후 새로운 꽃잎을 겹치기로 올려줍니다.

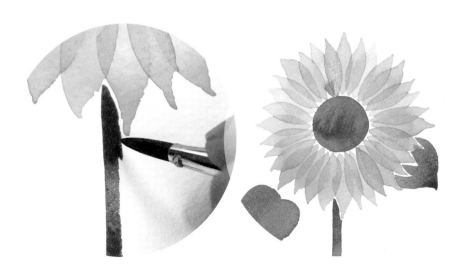

02 / 꽃의 줄기와 잎을 그려줍니다.

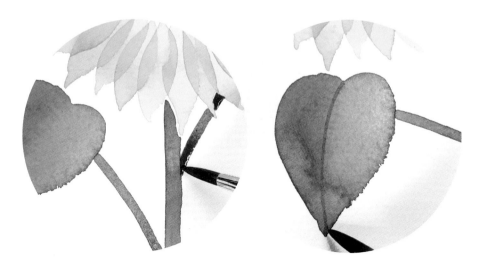

03 / 줄기와 잎이 마른 후 잎자루와 잎맥을 그려줍니다.

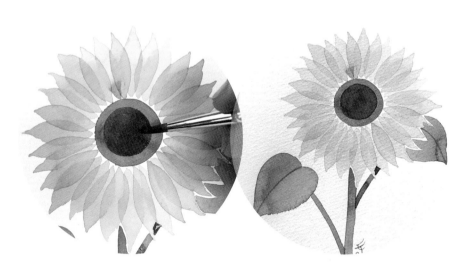

04 / 마지막으로 가운데 동그라미를 한 개 더 겹쳐 올려줍니다.

———

즐겁게 "설레는" 마음으로 배우기를 바랍니다.

그림은
그리면서 배우는 것입니다.

"많이 그리면" 많이 배웁니다.

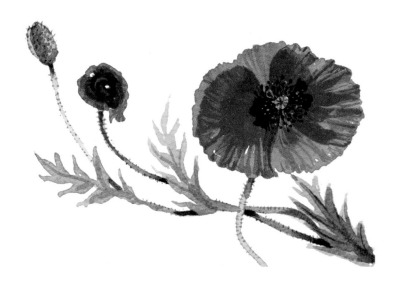

천천히 11 번지기

WET-IN-WET

종이의 물이 마르기 전에 효과를 주는 기법입니다.

수채화의 "묘미"로 흔히 "물맛"이라고 하는 매력적인 얼룩들이 만들어지기도, 또는 의도를 가지고 만들기도 합니다.

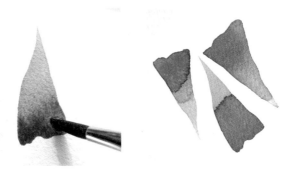

시작 전 약한색에서 진한색을 올리는 연습을 해봅니다.

마르며 생기는 얼룩은 즐기면 됩니다.

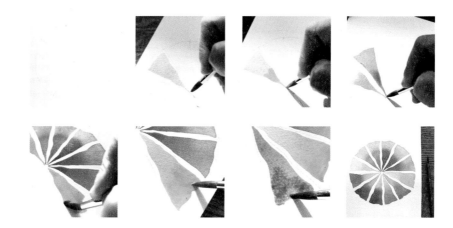

01 먼저 연필을 이용해 둥그런 원을 그리고 12개의 조각으로 나누어 줍니다.

02 그려 놓은 연필 선 안쪽으로 물을 많이 섞은 연한 노란색을 칠하고, 색이 마르기 전 물의 농도가 적은 (또는 거의 없는) 진한 노란색을 올려줍니다.

03 위와 같은 방식으로 노랑-초록-파랑-보라빨강-주황 차례로 연습을 합니다. 이후 오른쪽 아래로 노란색부터 다시 시계방향으로 색을 칠해 줍니다. 주의해야 할 점은 조각의 뾰족한 부분에 색을 더하는 것이 아니라 넓은 면에 색을 더해야 한다는 것입니다. 원색과 2차 색을 번갈아 색칠합니다.

04 색이 모두 완전히 마른 후 연필선을 지우개로 지워 줍니다.

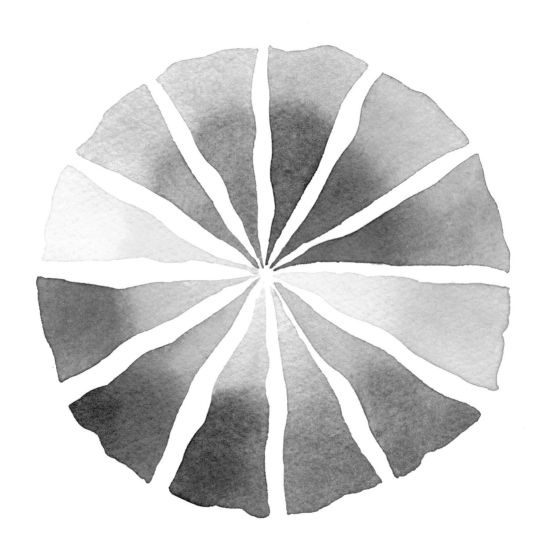

연 습 또 연 습 ... 입 니 다 .

———

경험상 다른 지름길이 없습니다.

힘들다 생각 들면 "내가 실력의 계단을 오르는 중 이군"이라 생각하고 즐깁니다.
뭐든 잘해야 더욱 재미있습니다.

잘하기 위해선 연습… 결국 또 연습입니다.

마음을 담아 응원합니다.

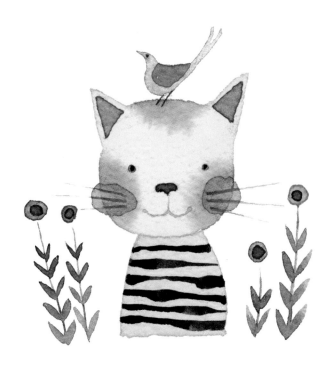

꽃과 잎 ——

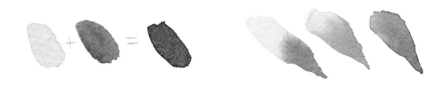

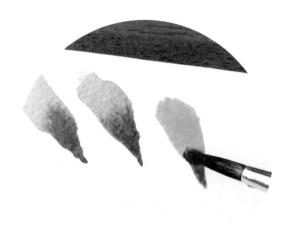

01 / 시작하기 전 번지기 기법으로 꽃잎에 명암을 올리는 연습을 합니다.

02 / 먼저 잎의 줄기를 그리고 잎을 그려줍니다.

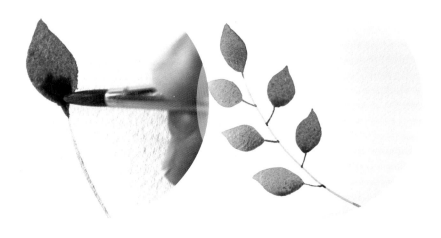

03 / 잎이 마르기 전 번지기로 잎에 명암을 올려줍니다.

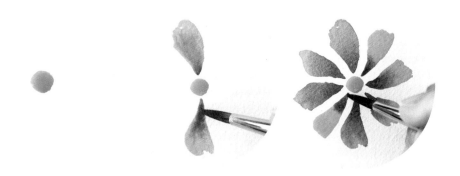

04 / 중앙의 동그라미를 그립니다. 꽃잎은 먼저 열십자로 기준을 잡아 그린 후 균형을 맞추며
번지기 기법으로 그립니다.

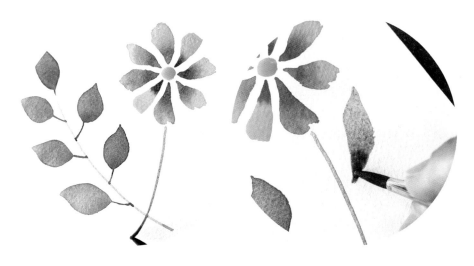

05 / 꽃의 줄기를 그리고 줄기에 잎을 그려줍니다.

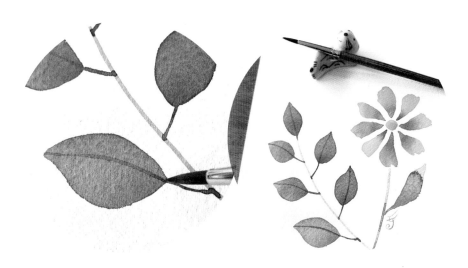

06 / 잎이 완전히 마른 후 잎맥을 가늘게 그려줍니다.

POINT ◎ 넓은 선은 물감을 듬뿍 머금고 그려준다.

닦아내기

WIPE OUT

수채화의 지우개는 "물"입니다. 닦아내기는 물을 이용한 기술로 그림을 수정하는 것 이외에도 선과
점 등을 나타내는 등 많은 효과를 낼 수 있습니다.

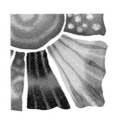
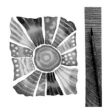

01 연필로 선을 나누어 그려 줍니다

02 칸과 칸 사이에 여백을 남기고 "번지기"를 여러 색과 형태로 맘껏 연습을
합니다. 이때 사용한 색이 진하고 강할수록 닦아내기는 선명하게 나타납니다.
반대로 색이 너무 흐리면 닦아내기 효과가 잘 나타나지 않습니다.

03 마르면서 얼룩이 생길 수 있지만 수정하지 않습니다. 얼룩을 즐기는 마음이
설렘 수채에선 중요합니다.

04 깨끗한 붓으로 물을 묻혀 원하는 모양을 만들며 물감을 닦아냅니다. 물로
닦아낸 후, 휴지를 이용해 한 번 더 눌러 닦아냅니다. 물감이 마른 후에는
겹치기로 선을 그어주며 여러 효과를 나타내줍니다.

05 여러 색과 여러 모양으로 닦아내기 연습을 해줍니다.

―――

많은 응용의 기법이 들어가 있습니다.

선 긋기,
동그라미 그리기
물의 농도,
색 만들기,
겹치기,
번지기 등…

그리고 이 모든 것을 나타내는 붓질 연습이 있습니다.
여러 장의 응용 연습을 권합니다.

다양한 닦아내기 연습은 실력에 많은 도움이 될 것입니다.

가디건 ——

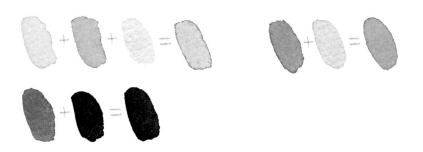

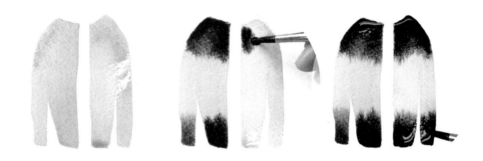

01 / 붓에 물감을 충분히 머금고 밝은 밑색을 칠해줍니다. 밑 색이 마르기 전
진한 색을 올립니다.

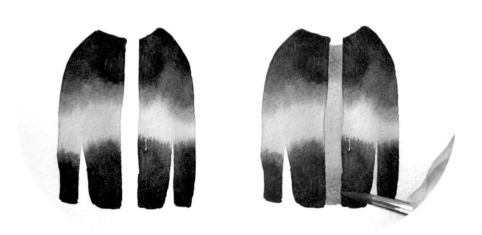

02 / 물감이 완전히 마른 후 가디건 안의 옷을 칠해줍니다.

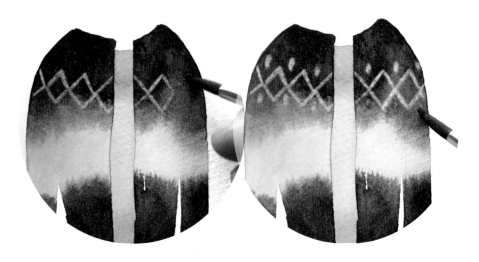

03 / 닦아내기를 이용해 마름모 무늬와 점을 만들어 주고 휴지로 눌러 닦아냅니다.

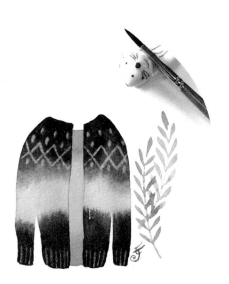

04 / 가디건 주변에 나뭇잎을 그려 분위기를 꾸며주고 완성합니다.

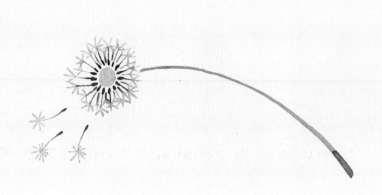

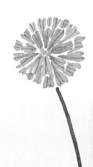

호기심과 즐거움

조급함을 버리고 여유를 가지고 그립니다

익힌 기초를 간단한 것부터 하나씩 늘려가는 구성으로
편안함을 주는 자연물로 구성했습니다.

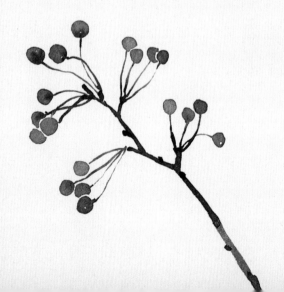

즐겁게

LESSON 2

"천천히"는 색 만들기의 기초를 익히기 위해 3원색을 썼습니다. 이제부터는 세 가지 색(세룰리안 블루, 엘로우 오커, 크림슨 레이크)를 추가합니다.

3원색만으로도 이 책의 모든 그림을 그릴 수 있지만, 3원색을 차가운 색과 따듯한 색으로 나누면 더 많은 색을 수월하게 만들 수 있습니다. (세룰리안 블루'보다 '프러시안 블루'가 더 좋지만 따듯하고 맑은 하늘 표현을 위해 '세룰리안 블루'를 선택했습니다)

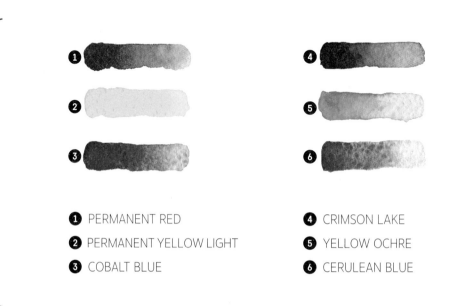

1 PERMANENT RED

2 PERMANENT YELLOW LIGHT

3 COBALT BLUE

4 CRIMSON LAKE

5 YELLOW OCHRE

6 CERULEAN BLUE

앞으로의 연습 그림은 색 차트가 없습니다.

색을 많이 섞으며 최대한 비슷한 색을 만들어 봅니다.
(똑같은 색이 아니어도 됩니다. 비슷한 색 정도만 만들어도 됩니다.)

색을 많이 섞어보며 자신의 색 차트를 경험으로 익히시기 바랍니다.

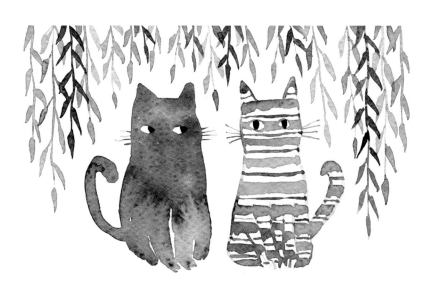

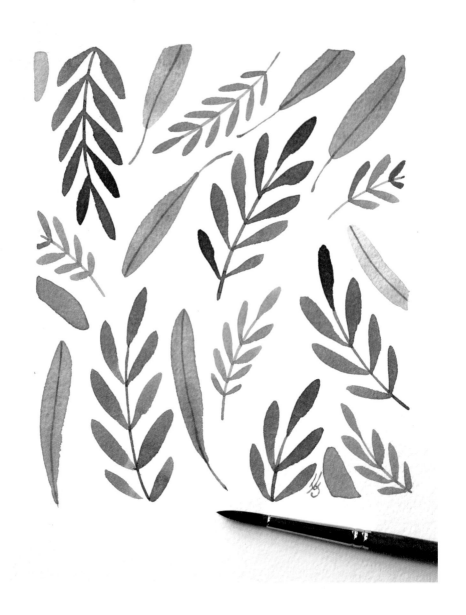

잎

LEAF

초록 잎 몇 개도 마음에 여유를 지니게 한다.

가는 선과 붓을 눌렀다 자연스럽게 힘을 빼는 강약선을 응용합니다.

01 / 먼저 천천히의 강약선을 생각하며 잎 연습을 합니다. 색을 만들고 바로 들어가기보다,
여분의 종이에 색과 붓터치를 확인하고 연습해보는 습관이 필요합니다.

02 알맞은 간격을 띄우며 선을 그어줍니다. 선 끝에 잎을 달아주고 양옆으로
마주나기 잎을 차례로 그려줍니다.

03 먼저 그려넣은 잎의 사이사이에 연두색의 선을 그어주고 처음보다 작은 잎을
그려넣어줍니다.

04 / 먼저 그린 잎의 사이사이에 강약선을 이용한 긴 잎을 그립니다. 잎이 마르기 전에 번지기를
이용한 명암을 넣고 그림이 완전히 마른 후 잎맥을 그려줍니다.

POINT ✿ 잎맥은 선을 가늘게 그어야 그림이 예쁘다.

 즐겁게 2 ## 꽃
FLOWER

가벼운 붓터치가 동그랗게 모이면 예쁜 꽃

붓끝으로 하는 짧은 터치입니다. 놀이하듯 가볍고 섬세하게 그려줍니다.

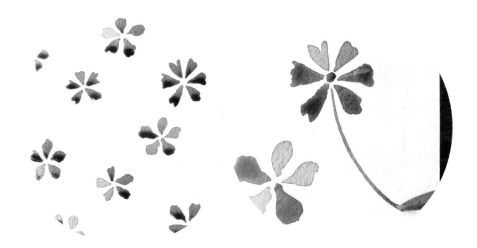

01 / 적당한 간격을 띄우며 꽃을 그립니다. 물감이 덜 마른 곳을 주의하며 꽃중앙에 점을 찍고 줄기를 그립니다.

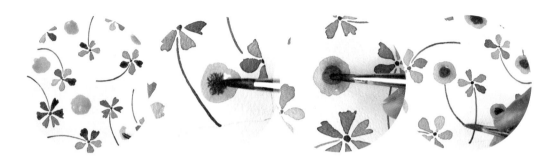

02 / 남는 여백의 사이사이에 노란색 원을 그리고 마르기 전에 번지기로 중앙에 붉은색 명암을 올려 노란색과 그라데이션을 줍니다. 노란색 꽃이 완전히 마른 후(겹치기) 붉은색 동그라미를 그려 줍니다.

03 / 좀 더 화사한 느낌을 위해 파란색 계열의 작은 꽃을 사이사이 여백을 찾아 그려 넣어줍니다.

04 / 가는 선을 이용해 파란색 꽃의 줄기를 그리고 꽃의 중앙에 노란색으로 점을 찍어 줍니다.

POINT ● ● 파란 꽃의 줄기는 공간이 여의치 않을 경우는 생략해도 괜찮다.

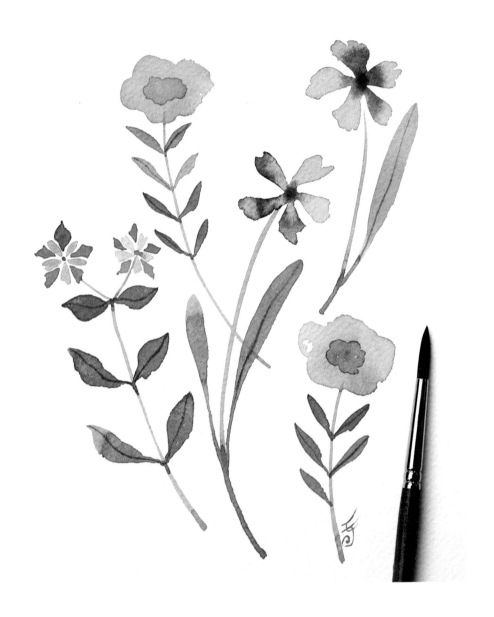

즐겁게 3

꽃 모음

FLOWERS

잎과 꽃을 모아 꽃 모음

전혀 새로운 꽃 모음 이미지가 아니랍니다. 앞의 잎과 꽃의 그림을 응용하면 예쁜 꽃 모음이 그려집니다.

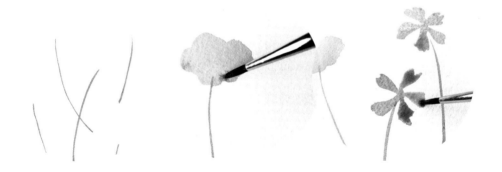

01 / 먼저 구도와 형태를 생각하고 줄기들을 그려 줍니다. 둥근 구름 모양의 노란색 꽃을 그리고 마르기 전에 군데군데 붉은색 명암을 살짝 번지기로 올려줍니다. 두 송이의 분홍색 꽃을 그려주고 마르기 전에 가운데에 좀 더 진한색의 명암을 올려줍니다.

POINT ❷ 분홍색은 붉은색 물감에 물을 많이 섞어 준다.

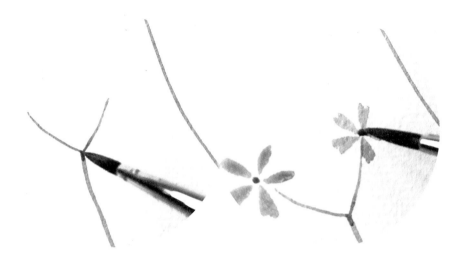

02 / 먼저 그린 줄기에 두 개의 줄기를 이어 그려주고 두 개의 별꽃을 그린 후 꽃 중앙에 초록점을 찍어 줍니다.

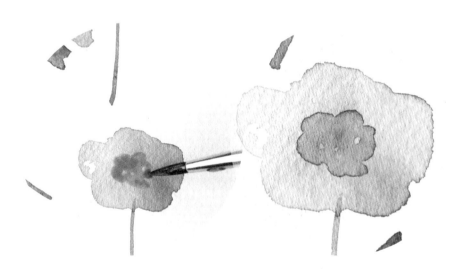

03 / 노란꽃이 완전히 마른 후, 겹치기로 중앙에 명암을 올려줍니다. 이때 물의 농도가 적당해야 가장자리에 예쁜 선이 만들어집니다.

04 / 별꽃의 꽃잎 사이사이에 꽃받침을 그려주고 마주나기 잎으로 나란히 그려줍니다.

05 / 나머지 꽃의 줄기에도 잎을 그려 넣어주고 마무리해줍니다.

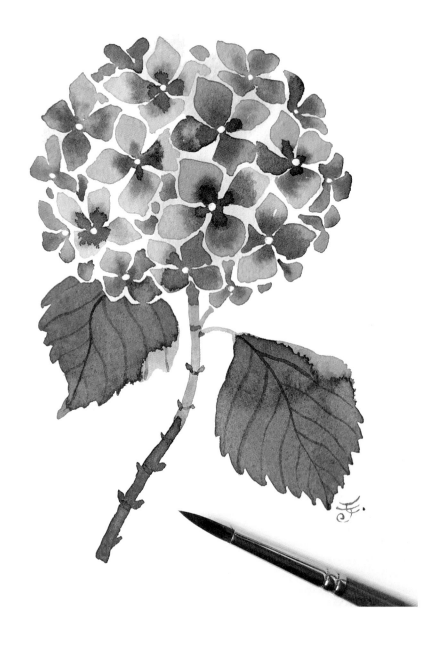

즐겁게 4

수국

HYDRANGEA

더운 여름을 기다리게 만드는 꽃.

부케처럼 작은 꽃이 가득 달린 수국은 아주 복잡해 보입니다. 하지만 같은 모양의 작은 꽃을 성실하게
그려나가면 어느새 예쁜 수국이 그려집니다. 필요한 것은 여유 있는 마음입니다.

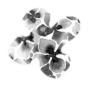

- 수국 잎의 가장자리 거치 그리는 법

01 물감을 충분히 머금은 붓으로 잎의 전체적인 모양을 그려줍니다.

02 물감이 "마르기 전" 톱니 모양의 거치를 차례로 그려줍니다.

03 전체적인 모양을 먼저 잡아주고 작은 세부적인 것을 그려주는 순서를 기억하고 익힙니다.

01 / 굵은 붓을 이용해서 수국의 전체적인 크기만큼 물 동그라미를 그려줍니다. 물 동그라미가
마르기 전 전체적인 분위기의 색을 동그랗게 그려줍니다. 색 동그라미는 입체적인 느낌을
살리기 위해 중앙에서부터 크기를 잡아 나가며 그립니다.

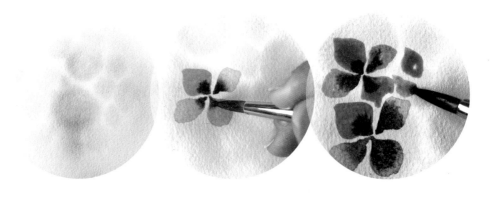

02 / 색 동그라미가 완전히 마른 후 꽃을 그려줍니다. 4개의 잎을 그리고 마르기 전 번지기로
명암을 올려줍니다. 중앙의 꽃을 중심으로 좌우, 위아래의 꽃을 차례로 그려나갑니다.

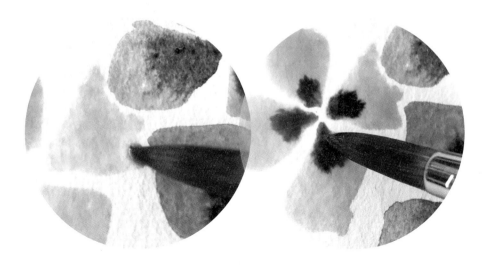

03 / 꽃송이들이 서로 붙지 않게 꽃과 꽃 사이의 간격을 띄우는 것이 중요합니다. 올리는 명암의
물 농도는 너무 높지 않게 주의합니다.

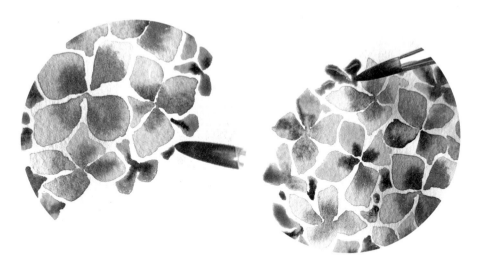

04 / 중앙에서 가장자리로 갈수록 꽃송이 크기는 작아집니다. 꽃송이 사이사이의 여백은
어두운 색으로 메꾸어 줍니다.

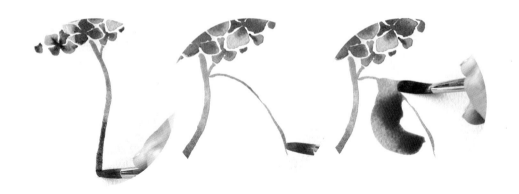

05 초록색의 줄기를 그리다 갈색의 줄기로 이어 그려줍니다. 잎자루와 잎맥을 연결해
그려주고 잎맥을 중심으로 잎의 모양을 잡아줍니다.

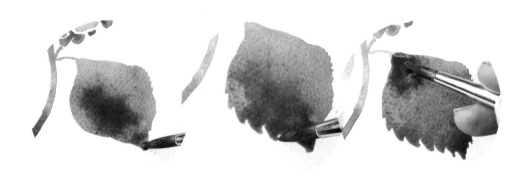

06 전체적인 잎의 모양을 잡아주고 가장자리의 거치를 차례로 그려줍니다. 잎의 색이
마르기 전 부분적으로 명암을 올립니다.

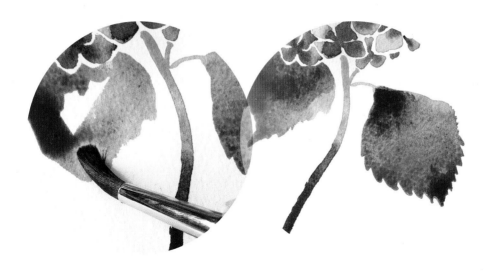

07 / 반대쪽 잎도 같은 방법으로 그려 줍니다.

POINT ✿ 넓은 면은 물감이 빨리 마르지 않도록 물 농도를 넉넉하게, 붓에 물감을 충분히 머금고 그려준다.

08 / 줄기의 명암과 잎눈을 그려줍니다.

09 / 잎이 "완전히 마른 후" 잎 가운데 주맥을 먼저 그리고 옆의 측맥을 차례로 그립니다.

POINT ③ 잎맥은 선을 가늘게 그어야 그림이 예쁘다.

10 / 보조색인 흰색 물감으로 꽃의 가운데 점을 찍어 줍니다. 물감에 물은 섞지 않습니다.

POINT 수국은 토양에 따라 꽃의 색이 다르다.
많이 그리는 만큼 실력이 는다. 다양한 색으로 응용 연습을 해본다.

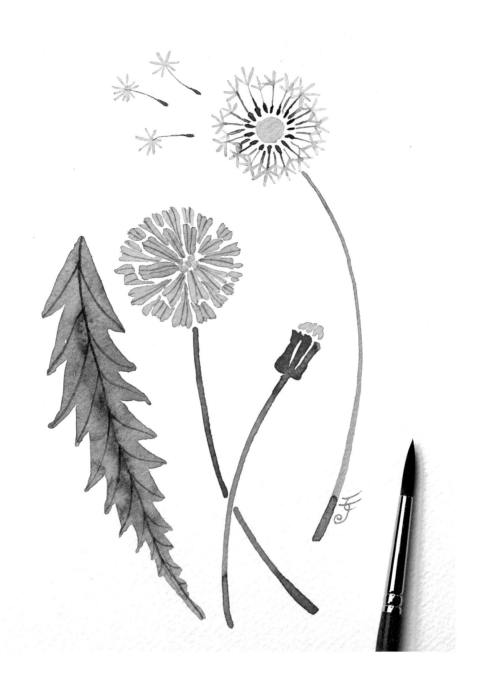

민들레

DANDELION

추위가 가시지 않은 이른 봄에 두근거리는 온기를 주는 꽃

어떠한 그림이든 관찰이 제일 중요합니다. 관찰을 통해 특징을 잘 잡으면

그리기가 쉬워집니다. 겹겹이 복잡해 보이는 꽃도 규칙을 살피면 쉽게 그릴 수 있습니다.

- 붓을 눌렀다 가볍게 빼주는 꽃잎 연습

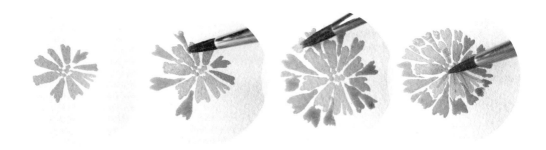

01 / 중앙의 꽃잎을 둥글게 둘러주고 사이사이 꽃잎을 그려 넣습니다. 중앙 꽃잎의 색이
마르기 전 명암을 올립니다. 꽃잎 사이의 간격을 띄어 꽃잎들이 뭉치지 않게 합니다.

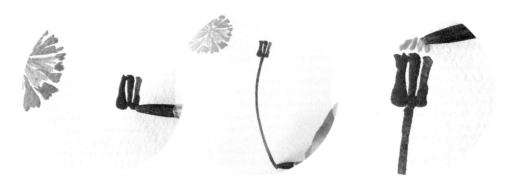

02 / 꽃봉오리와 줄기를 그려줍니다. 봉오리 끝의 꽃잎색을 올려줍니다.

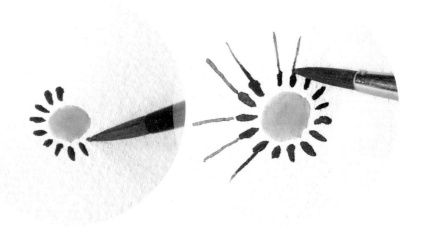

홀씨의 모습을 관찰하고, 특징을 잡아 간단히 그립니다. 그림은 항상 구심점을 먼저
잡아주고 시작하면 그리기가 수월합니다.

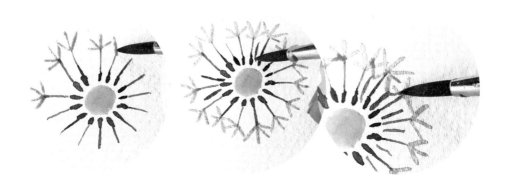

홀씨의 날개를 그리고 사이사이 홀씨들을 더 그려 넣어줍니다.

05 / 줄기의 위치를 생각하고 원하는 길이만큼 줄기를 그려줍니다.

06 / 잎의 전체적인 형태를 잡고 아래로 향하는 톱니모양의 거치를 이어 그립니다. 완전히
마른 후 잎맥을 그려줍니다.

07 / 꽃잎에 가는 선의 줄무늬를 그려주고 마무리합니다.

POINT 📌 관찰이 부족하면 그림이 어렵다. 설렘 수채는 관찰한 대상의 특징과 분위기를 잡아 그리는 간단 그림이다. 무작정 그리기보다 관찰 후 특징을 생각하고, 나타내고 싶은 구도나 형태를 잡아보는 습관이 필요하다.

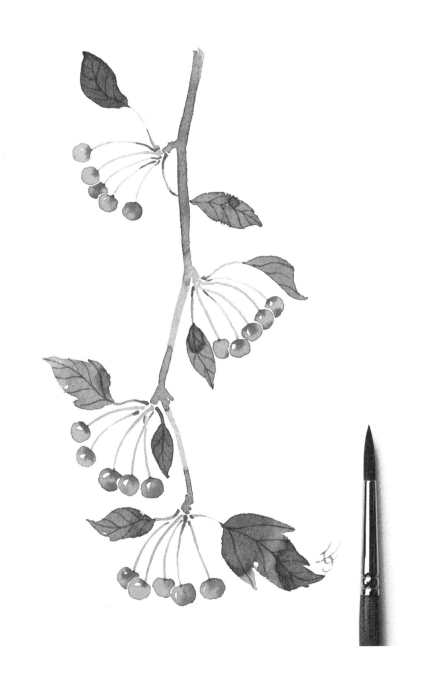

아그배나무 열매

즐겁게 6

#THREE-LOBE CRABAPPLE

매달린 작은 열매들이 배를 닮은 귀여운 아그배나무

동네 꽃사과 나무들 중 한 그루 정도는 아그배나무나 야광나무인 경우가 많습니다.

둘다 꽃과 열매가 작고 예쁩니다. 이 중 끝이 갈라진 잎은 아그배나무만의 특징입니다.

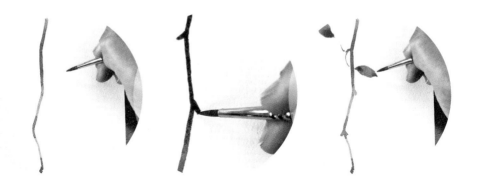

01 / 중심을 잡아주는 가지를 그립니다. 마디마다 잎과 열매의 자리를 그려주고 잎을 두 개씩
그려줍니다.

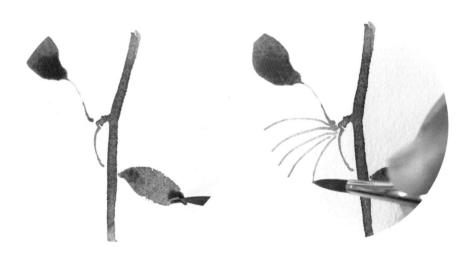

02 / 두 개의 잎을 그리고 사이에 열매자루 선을 그려줍니다.

03 / 위와 같은 방식으로 잎과 잎자루를 그려줍니다. 마지막으로 갈라진 잎을 그리고 번지기로
명암을 올립니다.

04 / 열매자루에 열매를 한 개씩 달고 열매자루 부분에 명암을 살짝 올립니다. 열매와 열매 사이의 간격을 띄워주는 것이 중요합니다.

05 / 나머지 열매를 차례로 그리고 완성합니다.

06 / 잎이 완전히 마른 후 가늘게 잎맥을 그립니다.

나무 열매마다 서로 다른 특징이 있습니다.
잎과 열매가 달리는 모양, 색 등을 관찰하여
표현하는 작업은 그리기를 더욱 즐겁게 합니다.

"적당한" 물의 농도

———

"적당한" 색의 배합
"적당한" 붓의 강약
중요한 문장마다 붙는 "적당한"

입문자에게 어렵고 답답한 이 글자는
"경험"과 같은 뜻으로
"연습"이 정답입니다.

그림 배우기는 읽는 것도, 눈으로 보는 것도 아닌
손으로 그리는 것입니다.

나무

즐겁게 1

TREE

나무는 이름 자체만으로 마음에 안정을 준다

번지기를 여유 있게 하려면 붓질에 물감을 가득 머금고 그려야 합니다.

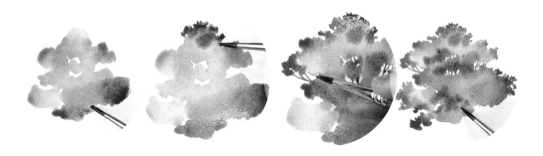

01 / 나무의 전체적인 형태를 먼저 잡아 주고 색이 마르기 전 번지기로 명암을 올려줍니다.

POINT ▶ 입문자의 경우, 나무의 물감 색을 미리 만들어 두면 마르기 전 번지기 기법을 쓰기 수월하다.

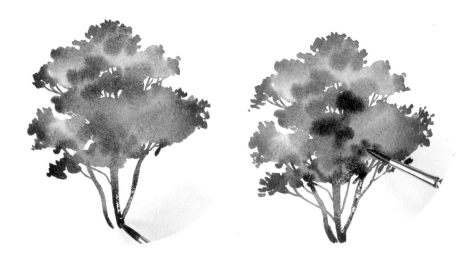

02 / 명암과 같은 색으로 나무의 줄기를 함께 이어 그리고, 명암을 단계를 진하게
더 올려줍니다.

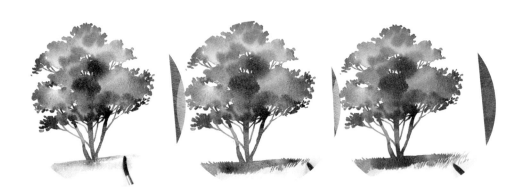

03 / 그라운드의 전체적인 색을 칠하고 붓의 면을 이용한 짧은 터치로 풀의 느낌을 줍니다.
밝은 색의 터치를 추가해 나무 그늘과 빛의 경계 부분을 나타내 줍니다.
이 모든 과정은 번지기로 색이 마르지 않고 종이에 물기가 스며 있는 느낌이어야 합니다.

04 / 종이에 스민 물이 완전히 마르기 전 깨끗한 붓에 물을 묻혀 나무의 잎부분에 탁탁 튕겨
물뿌리기 효과를 줍니다.

POINT ⬡ 물을 튕기는 붓 상태가 깨끗하지 않으면 바탕 여백에 물 얼룩이 생기니 주의한다.

05 / 나무 위로 날아오르는 새를 그려주고 마무리 합니다.

POINT ⬡ 번지기와 물 뿌리기 효과는 물의 농도에 따라 변화가 많은데 이것은 연습으로
감을 익혀나가는 것이 최선이다. 같은 색을 만들려고 깊게 고민하지 않는다.
같은 계열의 색이면 충분하다.

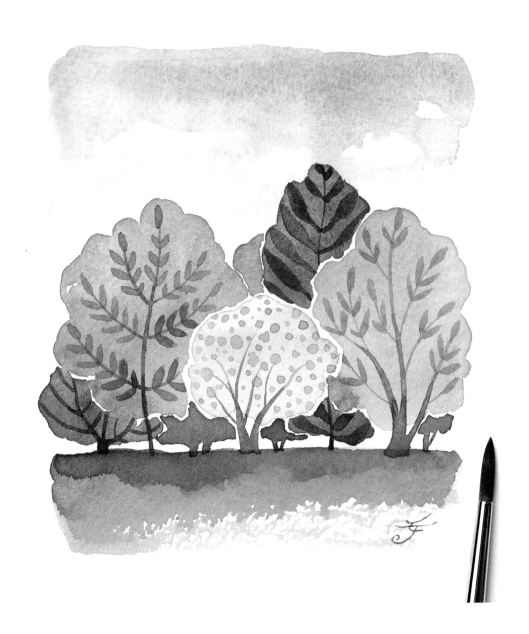

나무 풍경

TREES

파란 하늘과 나무들이 어울린 봄날 풍경이 참 깨끗하다.

넓은 면은 10호 이상의 붓을 사용하면 물이 마르기 전 명암을 올리기가 수월합니다.

01 / 물을 많이 섞은 세룰리안 블루로 하늘의 전체적인 색감을 칠합니다. 이때 바탕의 여백을 살려 구름을 표현해 줍니다. 세룰리안 블루에 코발트 블루를 적당히 섞어 하늘의 명암을 올려줍니다.

02 / 붓을 눕혀서 눌러 칠하는 방식으로 지면을 칠하고 색을 섞어 명암을 올려줍니다.

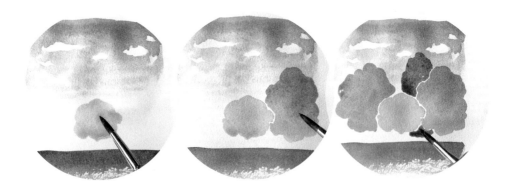

03 / 모습이 온전히 보이는 맨 앞의 나무를 먼저 그려주고 주변의 나무를 그려나갑니다.

04 / 뒤와 사이의 나무를 그려주고 나무들 밑의 그림자도 올려줍니다.

POINT ○ 뒤쪽의 나무로 갈수록 파랑 계열의 색을 섞어 후퇴하는 느낌을 살린다.

05 / 나무들이 완전히 마른 후, 나무에 줄기를 그어주고 붓의 터치로 잎을 표현해 줍니다.

06 / 나무마다 잎 표현을 다양하게 해줍니다.

07 / 핑크나무의 줄기를 그려주고 점을 그려 넣어 꽃이 만개한 이미지를 나타냅니다.

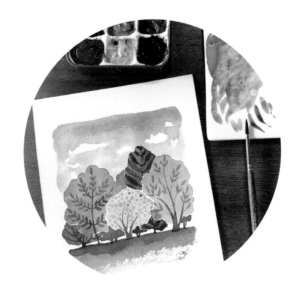

나무 풍경은 넓은 면을 붓질로 여유 있게 칠하기 위한 연습입니다.

넓은 면에 작은 표현들이 그림을 더욱 풍성해 보이게 합니다.
붓끝이 거칠거나 뭉툭하면 표현이 어렵습니다.

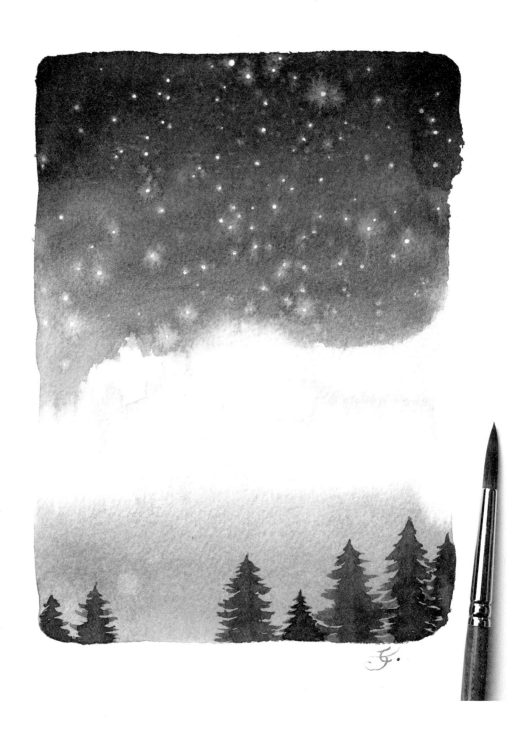

밤 풍경

NIGHT

즐겁게 9

고요함이 느껴지는 평온한 밤의 풍경

입문자에게 넓은 면을 깨끗하게 칠하기는 쉽지 않습니다. 얼룩을 즐기며 여유를 가지고 그립니다.
크고 두께가 있는 붓이나 빽붓을 사용하면 더 수월합니다.

01 / "물 농도가 높은 색"을 가득 머금은 붓으로 넓게 칠해줍니다. 조금씩 물을 줄이고 물감의
농도를 올려 진하게 밤하늘의 명암을 올려줍니다.

POINT 🔷 밤하늘 색은 빨강과 파랑, 그리고 보조색인 검정색을 섞은 것이다. 이 세 가지
계열의 색을 섞어보며 비슷한 색을 만들어 본다.

02 / 밤하늘의 색을 올린 후 지면의 색을 칠해줍니다. 그림 속 물의 농도는 이 단계까지 스미듯 남아있어야 합니다. 밤하늘이 마르기 전 엄지와 검지에 물을 묻혀 가볍게 손가락 박수를 치듯 튕겨 예쁜 별들을 만들어 줍니다.

POINT 밤하늘에 물기가 너무 많으면 튕겨낸 물이 밤하늘의 물감에 완전히 섞이며 하얀 별이 생기지 않는다. 결국 "적당한 습"이 필요한데, 입문자에게는 결코 쉽지 않으니 많은 연습으로 감을 익히는 것이 좋다.

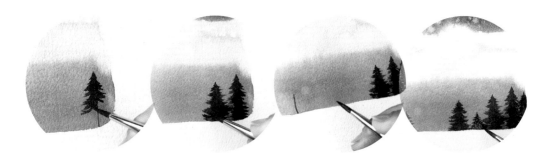

03 / 밤하늘만큼 진한 색으로 나무를 그려 무거운 밤하늘과 균형을 맞춥니다.
나무는 먼저 기둥을 세우고 양옆으로 가지를 그려줍니다.

128 | 설렘수채

04 / 색이 모두 마른 후에 물을 튕겨서 생긴 흰 점에 보조색인 화이트 물감을 작게 올려주면
훨씬 자연스럽고 예쁜 별이 그려집니다.

POINT ⊙ 만약 칠하는 도중 얼룩이 생겨도 무시하고 진행한다.
얼룩을 없애기 위해 다시 칠을 할 경우 거칠고 탁하며 지저분한 얼룩이 더 생긴다.
그럴 바에는 차라리 전체에 물질을 해 모두 지워낸 후 다시 그리는 것이 낫다.

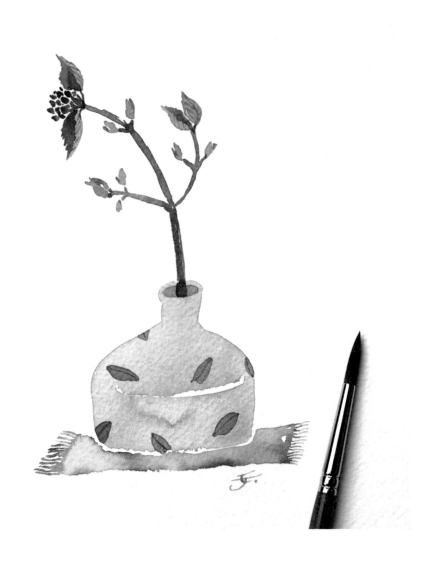

즐겁게 10

미니 꽃병

LITTLE VASE

작은 그림이지만 그리면서 편안함과 성취감을 느낀다

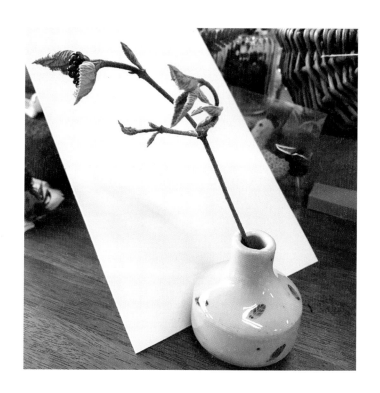

분꽃나무의 어린 잎과 꽃봉오리를 관찰하다 문득
설렘 수채로 그리고 싶어졌습니다.

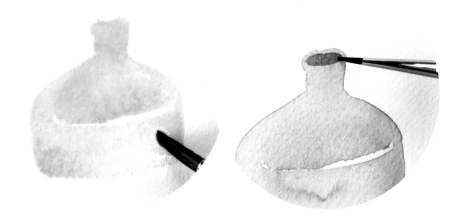

01 / 물감을 머금은 붓으로 전체적인 모양을 잡아 줍니다. 완전히 마른 후
병 입구에 명암을 그려줍니다.

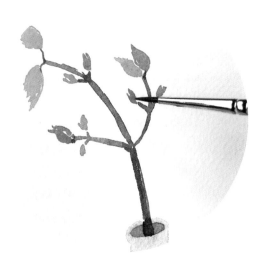

02 / 가지를 먼저 그리고 마주나기로 잎을 그려줍니다.

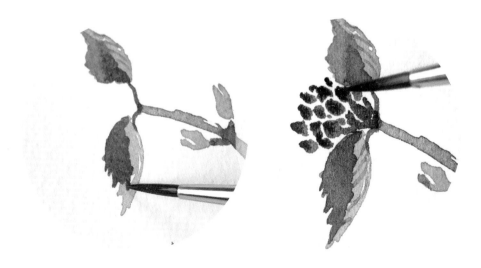

03 / 잎이 완전히 마른 후 잎의 명암을 입히고 꽃봉오리를 그려줍니다. 분꽃나무 꽃은 분홍빛이
살짝 도는 흰색인데 꽃봉오리는 붉은색을 띕니다.

POINT ▸ 봉오리가 서로 달라붙지 않게 간격을 띄운다.

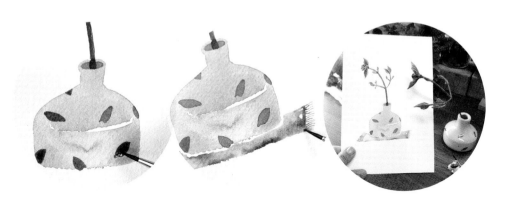

04 / 병에 잎 모양의 무늬를 그려 넣고, 병의 받침을 그리고 완성합니다.

POINT ▸ 똑같은 모양이 아니어도 된다. 그리고 싶은 느낌으로 특징을 잡아 간단히 그린다.

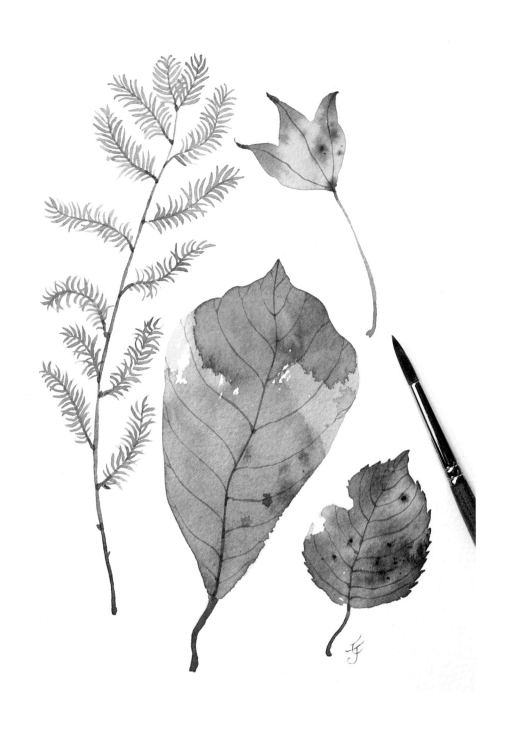

가을 잎

즐겁게 11

AUTUMN LEAVES

봄, 여름을 단정히 보낸 잎은 가을을 맞이하며 화려한 일탈을 보여준다

가을 잎을 표현할 때는 깨끗하게 칠해야 하는 부담감이 없습니다. 대부분 번지기 기법을 응용하여 잎을 표현합니다. 그리다 얼룩이 생겨도, 다른 색이 침범해도 모두 어울리는 가을 잎입니다.

01 / 전체적인 모양을 잡아줍니다. 마르기 전 필요한 명암을 올려줍니다.

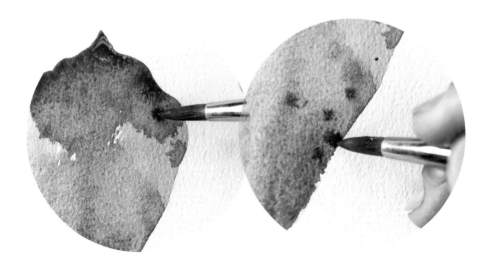

02 / 마르며 생기는 불규칙한 얼룩은 즐기면 됩니다. 잎 표면의 점도 밑 색이 마르기 전
그려 줍니다.

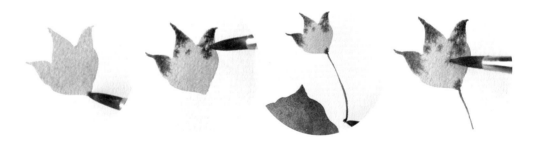

03 / 중국 단풍나무 잎의 전체적인 모양을 그려주고 마르기 전 붉은 색의 명암을 올려줍니다.
가늘고 길게 뻗은 잎자루도 그려주고 군데군데 필요한 명암을 더해줍니다.

POINT ◇ 입문자의 경우, 나무의 물감 색을 미리 만들어 두면 마르기 전 번지기 기법을
쓰기 수월하다.

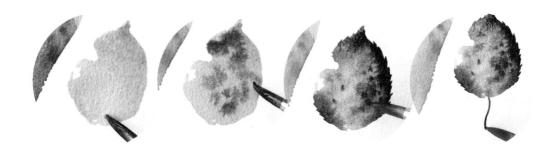

04 / 벚나무 잎의 전체적인 형태를 잡아주고 마르기 전에 명암도 올려줍니다. 가장자리에 붉은
색 명암을 올리며 톱니 모양의 거치를 그리고 잎자루도 그려줍니다.

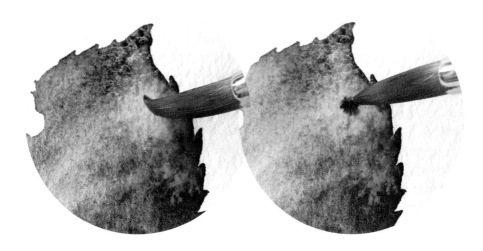

05 / 물을 이용해서 닦아내기를 해줍니다. 닦아낸 부분에 잎의 점을 선명하게 찍어 줍니다.

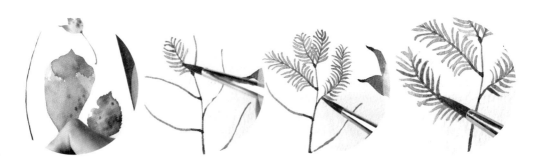

06 / 메타세콰이어 잎입니다. 줄기를 먼저 그린 후 가는 잎을 달아 줍니다.

07 / 잎들이 모두 마르기를 기다렸다가 잎맥을 그리고 점을 올려줍니다. 잎맥을 가늘게
그리기 위해선 붓에 물기가 많지 않아야 합니다.

POINT ✦ 붓에 물기가 많을수록 뭉툭한 선이 그려진다.

08 / 붓의 끝이 잘 모아지고 탄력이 살아 있어야 가는 선이 잘 그어집니다.

09 / 잎맥선을 가늘고 깨끗하게 긋고 필요한 점을 더 올려준 뒤 마무리합니다.

우리 주변에 흔히 볼 수 있는 나뭇잎들입니다.
가을 잎은 번지기를 이용하면 쉽고 재미있게 그릴 수 있으니 응용을 많이 해봅니다.

POINT ▶ 주변의 잎을 모아 관찰과 그리기를 하면 재미와 실력을 함께 얻을 수 있다.

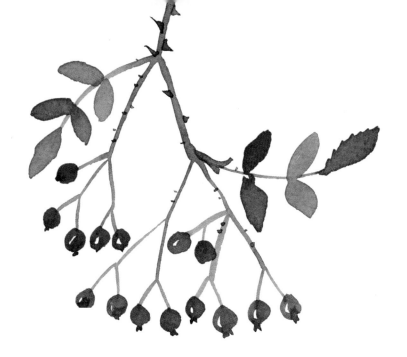

크 지 않 은 작 은 그 림 이 라 도

————

그리기가 습관이 되면
나만의 그림 표현이 생기고

이때부터 그리기는 두근거리는 "설렘"이 됩니다.

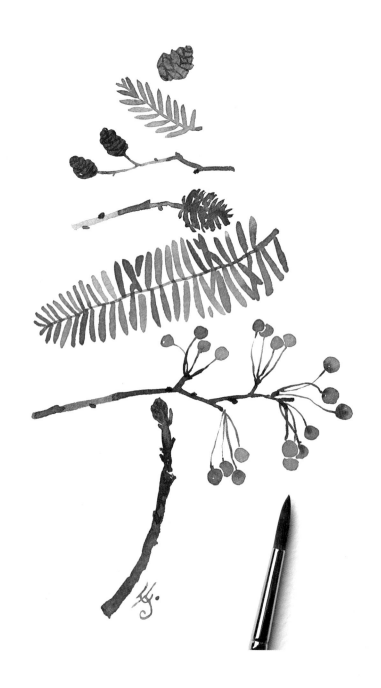

즐겁게 12

겨울 열매

WINTER NUTS

겨울의 숲 속에서도 예쁜 열매를 채집할 수 있다

예쁜 트리 생각을 하다 눈앞에 수북이 쌓인 채집 식물들을
트리 모양으로 이리저리 배열해봅니다.

01 / 전체적인 크기를 정하고 위에서부터 차례로 내려오며 그립니다.

02 / 앞에서 모두 응용한 기법입니다. 느낌대로 그려봅니다.

03 / 줄기와 열매자루를 먼저 그리고 열매를 한 개씩 매달아 줍니다. 기둥 역할을 하는 가지를 그리고 마무리합니다.

04 / 멋스러운 겨울입니다.

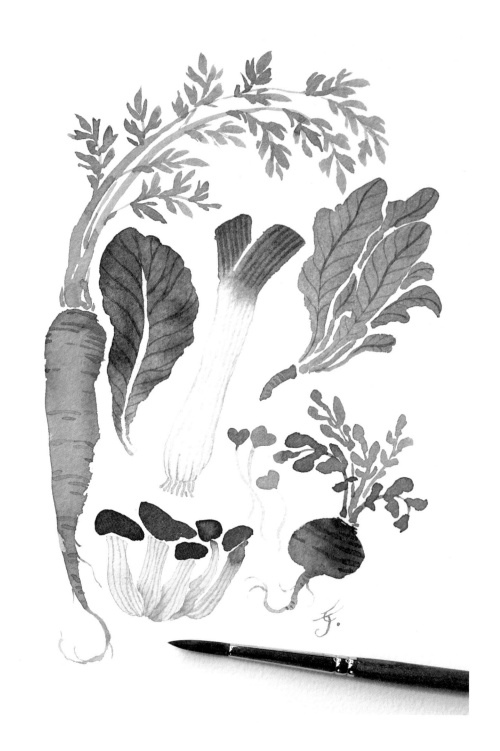

즐겁게 13 # 채소 모음 — # VEGETABLES

흥미로운 냉장고 속 식재료.

신기하게도 콩나물 하나도 물감으로 그리면 참으로 사랑스럽습니다.

 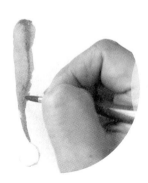 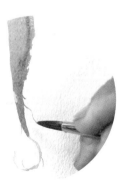

01 / 당근의 형태를 잡아 밑색을 올리고 마르기 전 붉은 명암을 더하고 가느다란 뿌리도 함께
그려줍니다.

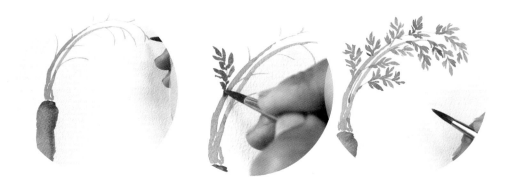

02 / 잎 줄기를 먼저 그리고 붓터치를 이용한 잎 표현을 합니다.

03 / 빨간 무의 형태를 그리고 마르기 전 명암을 올립니다.

04 / 잎줄기를 그리고 잎을 표현합니다.

05 / 물의 농도가 많은 녹색으로 파의 전체적인 형태를 그리고 마르기 전 잎의 명암을 올립니다.

06 / 붓의 강약 누름선을 이용해 시금치의 잎과 뿌리를 그립니다.

07 / 느타리버섯의 머리 부분을 먼저 그리고 버섯의 기둥을 그려줍니다. 적상추는 가운데 잎맥
부분을 띄우고 잎이 마르기 전 명암을 올려줍니다.

POINT ◈ 연한 색은 물의 농도가 높은 색이다.

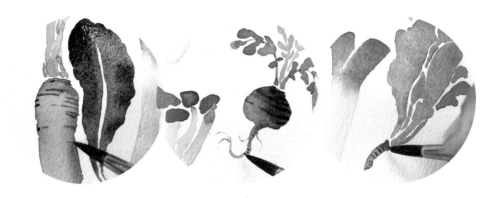

08 / 그림이 완전히 마른 후 뿌리의 가로 질감을 그려줍니다.

09 / 그림이 완전히 마른 후 버섯과 파에 세로 줄무늬를 그려줍니다.

10 / 적상추와 시금치 잎의 잎맥을 그려줍니다.

11 / 모두 완성한 후 여백이 느껴지는 공간에 싹채소를 추가로 그려 넣었습니다.

POINT ◆ 우리가 쉽게 접하는 채소류는 그리기 재미있는 훌륭한 재료이다. 더 많은 채소의 특징을 잡아 간단히 그리는 응용 연습을 많이 해본다.

모음 그림은 배치가 중요한데 큰 것을 먼저 그려주고 여백을 채워주는 느낌으로 그려나간다.

설렘 수채의 그림은
그리고 싶은 대상을 발견하고 관찰을 하며
밑그림 스케치 없이 느낌을 그려내는 수채입니다.

하지만 수채 입문자라면
연필 스케치 없이 채색을 시작하는 것에 두려움이 생깁니다.

설렘 수채는 관찰과 감동의 느낌을 즉석에서 그려내기도 하지만,
관찰하며 그리고 싶은 구도나 형태를 다른 종이에 간단하게 스케치 하기도 합니다.

이 간단한 스케치를 참조하며
깨끗한 화지에 붓으로 바로 그리는 것입니다.
입문자도 같은 방법을 쓰시면 됩니다.

그래도 밑그림이 필요하시면 "당연히" 화지에 밑그림 스케치를 하고 그리시면 됩니다.

결론은 어떠한 방법이든 고정관념을 버리고
"낙서하듯" "편하게" 그리기를 하시면 됩니다.

그리고 시작한 그림은 꼭 완성하세요!
완성되지 못한 그림은 배움과 실력이 되지 못합니다.

마음을 전하며 나누고 싶은
내게 쉼 같은 수채화

"설렘을 그린다"는

연습의 지루함을 피하고 예쁨과 즐거움을 줄 수 있는 그림으로 구성하기 위해
여러 마리의 고양이 그림이 들어가 있습니다.

"즐겁게" 그리시길 바랍니다.

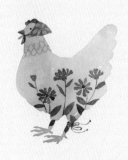
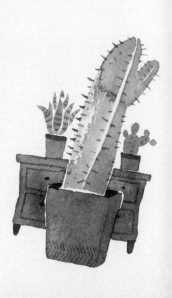

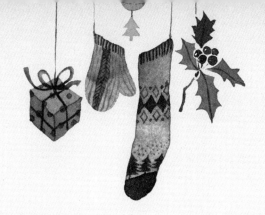

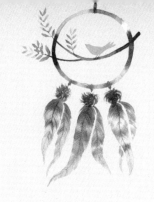

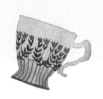

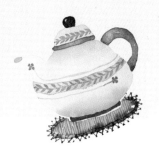

설렘을 그린다

설렘을 그리기 전에 ——

다음으로 이어지는 "설렘을 그린다"에서는 색의 정보가
한눈에 보이지 않습니다.

여섯 가지의 색을 조금씩 섞어야 만들어지는 색의 배합으로 그린 그림입니다.
같은 색을 만들어 그려도 좋고, 다른 색이어도 상관 없습니다.

색을 서로 많이 섞어가며 원하는 색을 만들어보세요.

색을 배합하는 모든 과정이 경험으로, 자연스레 색 배합의 느낌을
익히게 된답니다.

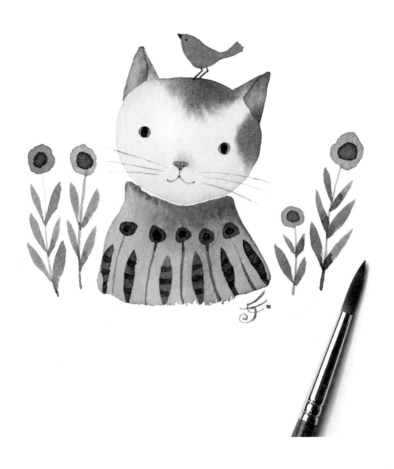

설렘을 그린다 1

망토 고양이
CLOAK CAT

내가 그리는 고양이 그림에는 새가 자주 등장한다

오랜 전 기르던 고양이에게 살아있는 노란 새를 선물 받은 적이 있었습니다. 선물인 줄 모르고 고양이를 야단치며
새를 밖으로 날려보냈습니다. 그때의 미안함 때문인지 고양이 그림에 새를 함께 그리는 경우가 많습니다.
그림 속 새의 의미는 영혼의 친구입니다.

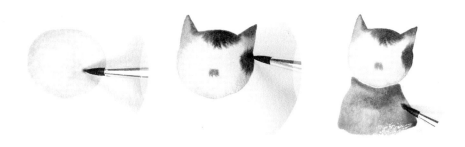

01 / 동그란 형태를 그리고 귀를 그려줍니다. 마르기 전 필요한 명암과 얼룩무늬를 번지기로
올리고 망토를 그립니다.

POINT ▶ 고양이 얼굴색이 망토에 번지지 않게 간격을 살짝 띄우고 그린다. 올리는 명암의
물의 농도가 높으면 확 번지니 주의한다.

02 / 얼굴과 망토가 마르는 동안 주변의 풀꽃을 그려줍니다.

03 / 얼굴이 완전히 "마른 후" 머리 위에 새를 그려줍니다. 풀꽃이 완전히 마르면 동그라미를
겹쳐 올려줍니다.

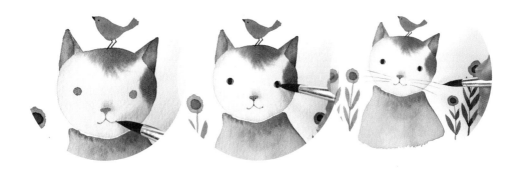

04 / 끝이 잘 모아지는 붓으로 눈, 코, 입과 수염을 그립니다.

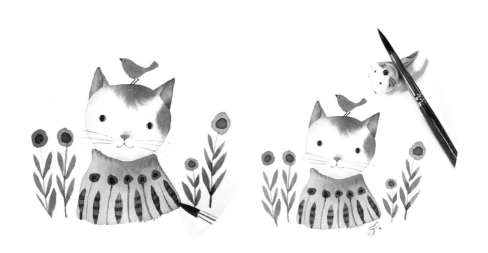

05 / 망토의 무늬를 그리고 마무리합니다.

POINT ◈ 그림을 그리는 도중 실수에 연연하지 않는다. 어떠한 형태로든 첫 붓질에
책임을 지고 마무리를 한다. 반복하지만, 끝내지 못한 그림은 실력이 되지 않는다.

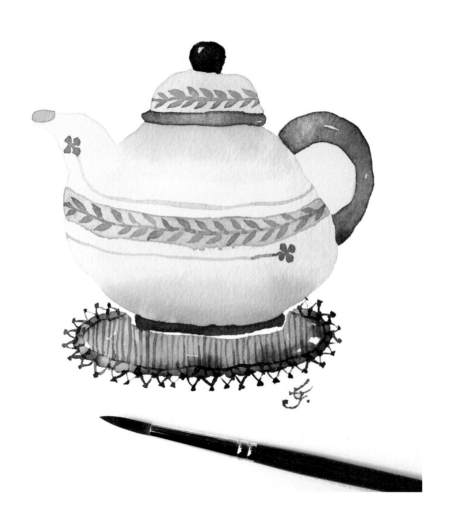

티포트

TEAPOT

티포트는 다정한 마음

어려워 보이는 모양이지만 동그란 형태를 그린 후 시작하면 접근이 쉽습니다.

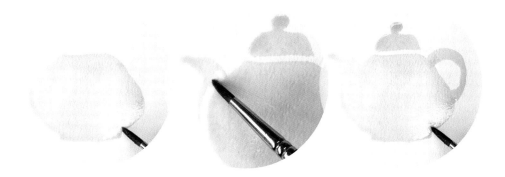

01 / 물감을 가득 머금은 붓으로 티주전자의 몸통을 그려주고 "마르기 전"에 뚜껑과 물 따르는
입구, 그리고 손잡이를 하나씩 이어 그려줍니다.

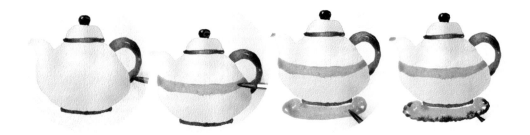

02 / 티주전자가 완전히 "마른 후" 필요한 부분에 색을 넣어주고, 몸통의 가로 색을 그려줍니다.
주전자 받침을 그린 후 "마르기 전"에 붉은 명암을 올립니다.

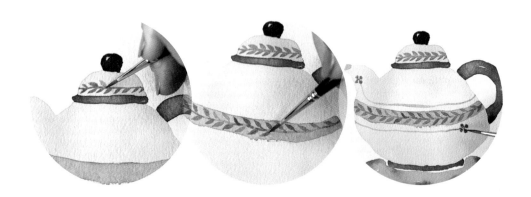

03 / 물감이 완전히 마른 후 뚜껑과 몸통에 무늬를 그립니다. 무늬에는 가는 붓을 이용하는 것
이 수월합니다.

04 / 가는 붓으로 받침의 레이스와 무늬를 그려줍니다.

POINT ✿ 붓은 소모품이다. 끝이 잘 모아지지 않고 몽툭하며 갈라지고 탄력이 없으면 새 붓을 써야한다.

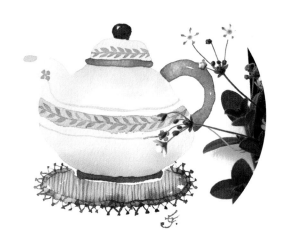

응용으로 크기와 모양, 색이 다른 티포트를 여러 개 그려봅니다.

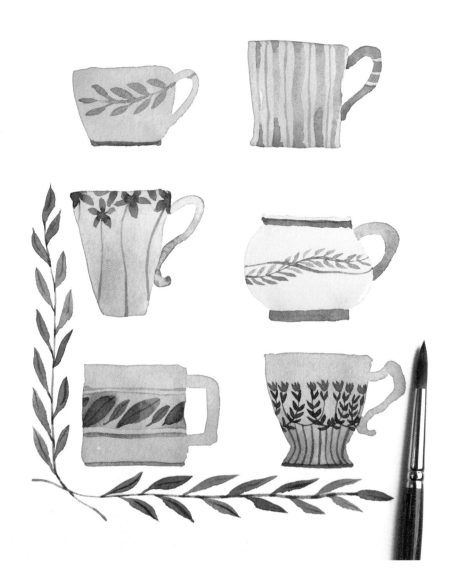

컵

CUP

컵 그림은 혼자가 아닌 듯 여겨진다

여러 개의 컵은 곧 있을 즐거운 모임입니다.

01 / 충분히 붓에 물감을 머금고 시작합니다. 먼저 몸통을 그리고 "마르기 전" 손잡이를
연결해 그려줍니다.

POINT ◈ 초보자라면 넓은 면을 칠하기 전에 색을 충분히 만들어 놓고 시작해야 한다.
그리는 도중 부족한 색을 새로 만들다 보면 먼저 칠한 색이 말라버릴지도 모른다.

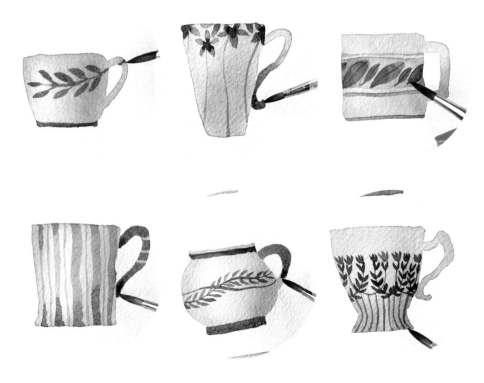

02 / 컵의 형태가 완전히 "마른 후" 원하는 무늬를 그려넣어 줍니다.

03 / 꾸미는 잎을 그릴때는 선을 먼저 그린 후 잎을 달아 줍니다.

POINT 주변의 컵이나 그릇 등을 살펴보고 하나씩 관찰해본다. 관찰은 연필 스케치로 전체 형태의 라인을 그려보고 무늬나 색상을 연구해본다. 관찰이 끝나면 위와 같은 방법을 응용해 그려본다.

설렘을 그린다 4 **파랑새** ─────────────
BLUEBIRD

누구나 가슴속에 품고 있는 새

행복을 의미하는 파랑새는 내 주변에 가까이 있답니다.
혹은 자신 스스로가 누군가의 파랑새일지도 모르겠습니다.

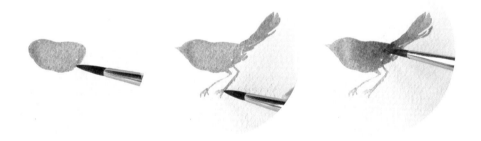

01 / 몸통을 그린 후 부리와 꼬리를 이어줍니다. 다리를 그리고 "마르기 전" 번지기로 명암을
올립니다.

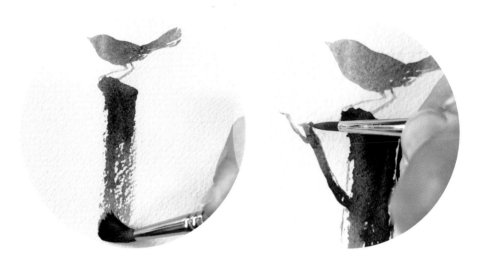

02 / 거칠게 붓을 누르며 내리그어 부러진 나무를 그립니다. 이어서 나뭇가지를 그립니다.

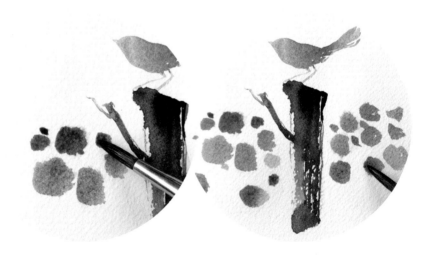

03 / 여러 개의 꽃송이를 크기별로 그려줍니다.

04 / 꽃송이가 마르기 전 가운데 진한 색의 명암을 올리고 꽃의 줄기를 그려줍니다.

05 / 줄기 사이사이에 잎을 그려 넣습니다.

POINT ✿ 앞쪽에는 큰 잎을, 뒤로 갈수록 잎을 작게 그린다.

06 / 나뭇가지 끝에 새싹을 그리고 마무리합니다.

———

그리는 도중에 생기는 얼룩을 없애려 애쓰시는 분들이 많습니다.

때로 그 얼룩들은 "물맛"이라는 수채화의 매력적인 효과로 나타나기도 합니다.
우선은 그 얼룩들을 "즐겨야 합니다."
물의 농도와 붓의 필압, 그리고 우연성(혹은 의도된)의 변화를 즐겨야 합니다.

"수채화의 물맛은 마음을 두근거리게 하는 기분 좋은 묘약입니다."

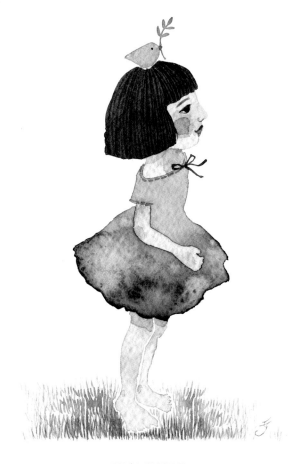

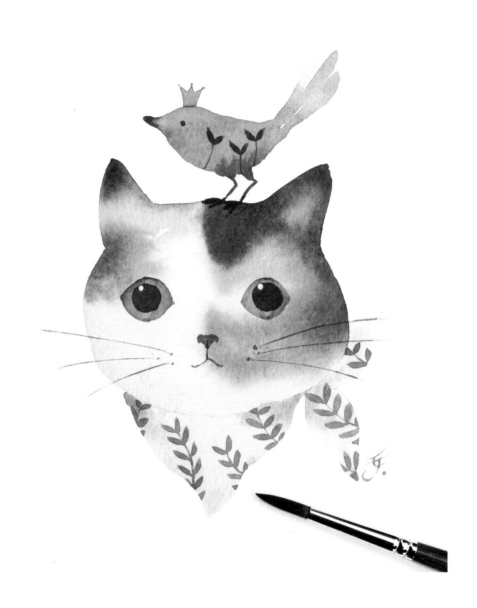

설렘을 그린다 5

스카프 고양이

SCARF CAT

많은 동물 중에서도 그리기에 특별히 애정이 가는 고양이

앞에서 그린 망토 고양이의 응용 컷입니다. 눈으로 배우기 보다 손으로 배웁니다.

무엇보다 처음 붓질은 큰 덩어리부터 시작하는 것을 기억합니다.

01 / 물의 농도가 넉넉한 밑색 위에 고양이 눈의 위치를 생각하고, 얼룩 명암을 올립니다.

02 / 고양이의 얼굴이 "완전히 마른 후" 머리 위의 새와 스카프를 그립니다. 새와 스카프의
명암은 물감이 마르기 전에 올려야합니다.

03 / 새의 물감이 완전히 마른 후에 머리의 장식과 몸의 무늬를 그려줍니다.

04 / 고양이 눈의 위치를 잡아 주고 코와 입, 수염을 그려줍니다. 눈에 칠한 물감이 완전히 마른 후에 눈동자를 그리고, 눈동자가 완전히 마른 후에 흰 점을 찍어 눈동자에 활기를 줍니다.

POINT ✦ 눈 위치에 어두운 색이 많이 침범했을 경우, 먼저 물을 이용한 닦아내기를 해준다. 고양이 수염은 가는 붓을 이용한다.

05 / 스카프에 무늬를 그리고 완성합니다.

POINT ✦ 초보자에게 고양이의 가는 수염 그리기는 결코 쉽지 않다. 보통보다 가는 붓을 이용하고, 한번에 긋기 보다는 천천히 이어 그리는 것이 좋다. 가는 연필이나 펜을 이용해도 좋지만 연습을 위해선 붓을 사용하는 것이 제일 좋다.

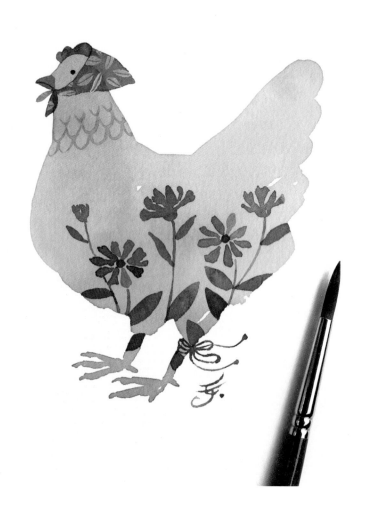

설렘을 그린다 6 꽃 닭

FLOWER HEN

동물의 형태를 물감으로 채우고 패턴이나 이미지를 그려 넣는 작업은 매우 흥미롭다

닭의 표현이 어렵다 느껴지지만 사실 시작은 똑같습니다. 얼핏 귀가 큰 고양이 얼굴과 같은 형태입니다.

한쪽 귀에 부리와 벼슬을 그려주고, 목 부분에 다리를 그려주면 간단합니다.

01 / 닭의 형태를 잡아주고 머리와 꽁지, 다리를 그려줍니다.

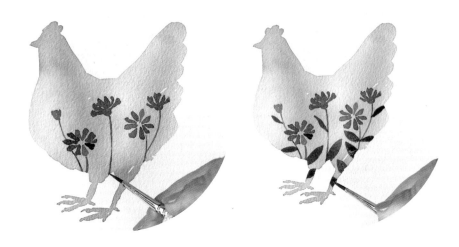

02 / 물감이 완전히 마른 후 꽃 이미지를 그립니다.

03 / 머리의 두건을 그려주고 부리, 벼슬, 눈을 그려줍니다.

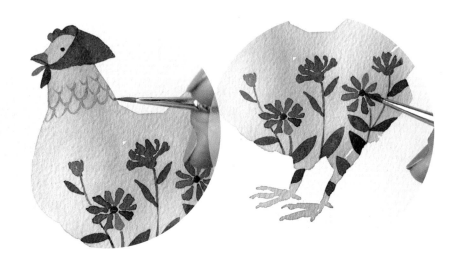

04 / 목 부분의 깃털 무늬를 그려 넣고 몸에 그린 꽃의 가운데 점을 찍어줍니다.

POINT ❯ 닭의 두건과 몸에 그린 꽃의 잎색은 같은 색이다.

05 / 다리에 리본을 달아주고 두건에 흰색 물감을 이용해 무늬를 그리고 완성합니다.

동물 그리기의 쉬운 팁은
그림자처럼 실루엣으로 전체 형태를 먼저 그리는 것입니다.
그런 후에 동물의 특징을 잡아주는 방식으로 그립니다.
먼저 전체를 살피고 관찰합니다.

———

특별한 것이 없습니다.
특별한 색도 없습니다.

선을 이용한 그림과
면을 이용한 형태와
표현을 위한 번지기와 겹치기 기법 뿐입니다.

꼭 밑그림 없이 그리는 것도 아닙니다.
밑그림 스케치를 그려도 무관합니다.
많이 그려보면 그만큼 실력이 쌓입니다.

뭐든
많이, 즐겁게 그리면 됩니다.

빨간 모자 고양이

RED HOOD CAT

붉은 털모자를 쓴 고양이 모습에 반하여 그린

고양이 전체의 모습이라 어려워 보이지만, 따라 그리다 보면 무난히 그릴 수 있습니다.
하지만 따라 그리기 전에 앉아 있는 고양이를 보거나 사진을 검색해 보는 것도 크게 도움이 됩니다.
모습을 알고 그리는 것과 모르고 그리는 것은 정말 많은 차이가 있습니다.

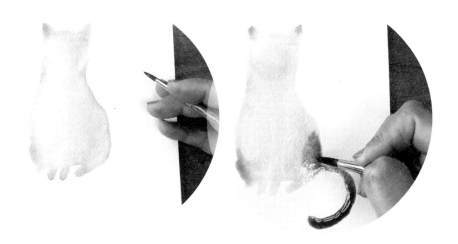

01 / 조롱박 모양의 앉아있는 고양이의 형태를 그립니다. 색이 마르기 전 귀와 발, 꼬리를
차례로 그리고 명암을 올려줍니다.

POINT ◈ 뒷발이 앞발보다 앞으로 나오지 않게 주의해서 그린다.

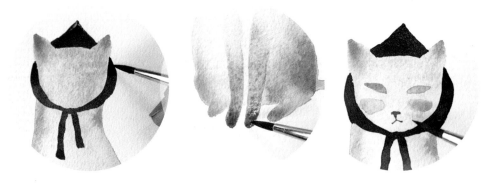

02 / 고양이 몸의 물감이 "완전히 마른 후" 머리와 목에 빨간 모자를 둘러줍니다. 형태만 잡아 둔
앞발의 길이를 명암을 올려 나타내 주고, 눈, 코, 입, 그리고 볼터치를 올려줍니다.

POINT 💧 얼굴이 잘못 그려졌을 경우 바로 휴지로 눌러 닦아낸다.
마른 후에는 수정이 어려워진다.

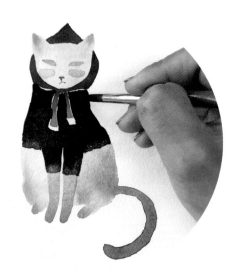

03 / 보조색인 검은색을 사용해 진하고 어두운 색을 만들어 옷을 입히듯 그려줍니다.
이때 빨간색의 모자와 색이 겹치지 않도록 간격을 살짝 띄우고 그리는 것이 포인트입니다.

POINT ❯ 모자와 옷의 색이 둘다 진해서 서로 붙을 경우 그림이 답답해 진다.

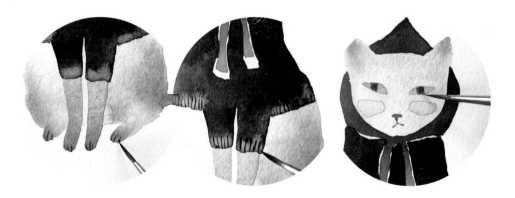

04 / 옷의 물감이 마르기 전, 아랫단과 소매단에 물을 살짝 올려 번지기로 색을 분리해 주고
완전히 마른 후 주름선을 넣어 줍니다. 눈동자를 그려넣어 얼굴에 생기를 줍니다.

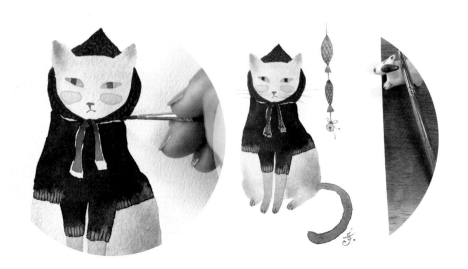

05 / 모자에 무늬를 넣어주고 완성합니다.

POINT ◈ "천천히"와 "즐겁게"의 두 단락을 그려왔다면, 사실 그리는 방법은 어렵지 않다.
문제는 붓질의 기술이다. 방법을 알아도 붓질이 내 뜻대로 되지 않으면 그림이 더디고 답답하다.
고양이 인형에 옷을 입히는 놀이를 하듯 천천히, 여유를 가지고 많이 그려봐야 한다.
하루에 한 장만 "즐겁게" 그리자.

카네이션 화분

CARNATION FLOWERPOT

감사의 달 5월의 꽃은 카네이션

빨간색은 건강을 비는 사랑, 존경, 감사. 흰색은 돌아가신 어버이를 추모.
황색이나 줄무늬는 거절. 분홍은 당신을 "열애"합니다.

01 / 리본 자리를 비우고 붓을 누이며 옆으로 눌러 넓게 칠하는 기법으로 화분을 그립니다.
붓을 눌러 칠할 때 생기는 얼룩은 그대로 놔둡니다.

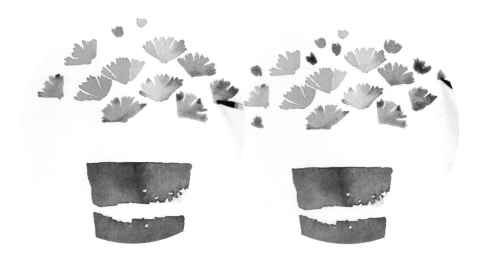

02 / 펼친 부채 모양의 꽃송이들을 가득 그려줍니다. 사이사이 덜 핀 꽃송이와 꽃봉오리들도
알맞게 그려 넣습니다.

03 / 꽃마다 꽃받침을 그려주고 아직 피지않은 초록 봉오리들도 사이사이 그립니다.
꽃과 꽃받침이 서로 번지지 않게 간격을 살짝 띄우고 그린 후, 꽃송이마다 줄기를
그려줍니다.

04 / 줄기 사이사이에 잎을 그려 풍성함을 더해줍니다. 꽃의 주름선과 꽃받침의 세로선도
그려줍니다.

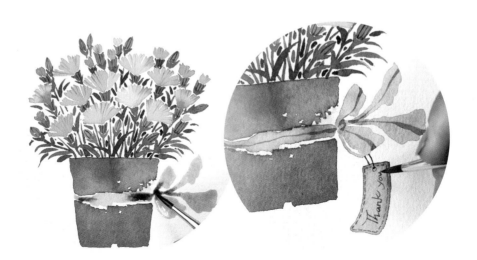

05 / 화분의 여백에 리본을 그려주고 완전히 마른 후 이름표를 그려줍니다.

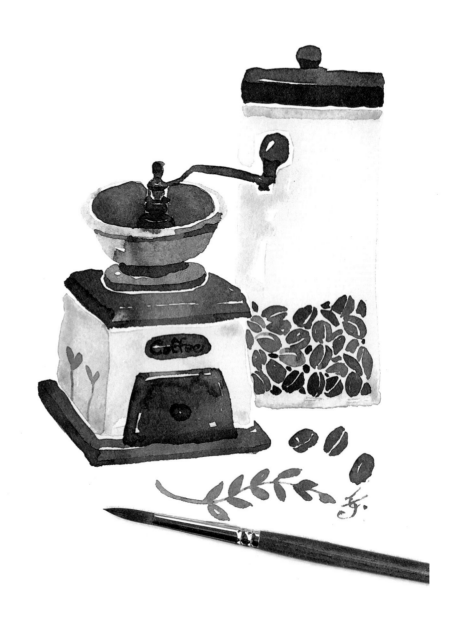

커피 타임

COFFEE TIME

마음이 두근거리는 물품 중에 하나

커피 맛을 제대로 알지는 못해도 핸드밀은 매우 좋아하는데, 아마도 앤티크 한 모습들 때문인 거 같습니다. 그림이 많이 복잡해 보입니다. 하지만 여러 개의 단순함이 모여 완성된 것입니다. 하나씩 조립하듯 천천히 그려봅니다.

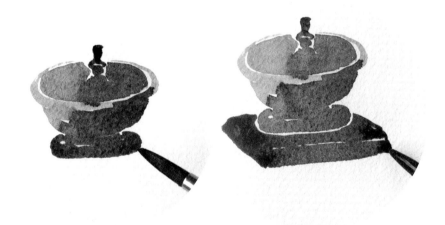

01 / 무작정 따라 그리기보다, 전체적인 크기와 비율을 먼저 가늠해 봅니다. 생각없이 따라 그리다가는 밑부분이 잘릴 지도 모릅니다.

POINT ⚙ 경계선을 구별하기 위해 간격을 띄우는 것에 주의한다.

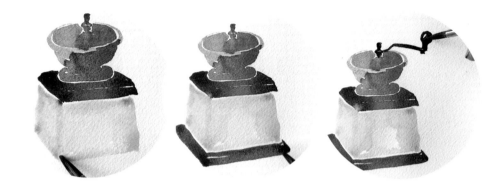

02 / 몸통 부분은 물의 농도가 높은, 연한 옐로우를 전체 밑색으로 깔고 푸른 기운의 명암을 살짝
올려줍니다. 다음으로 그라인더의 손잡이 부분을 그려줍니다.

POINT ◈ 경계선을 구별하기 위해 간격을 띄우는 것에 주의한다.

03 / 핸드밀의 머리와 몸통의 물감이 "완전히 마른 후" 헤드 부분의 부속을 그려주고, 커피를
꺼내는 서랍을 그립니다. 그 외의 필요한 곳의 명암을 올립니다.

04 / 먼저 그린 그림이 마르는 동안 옆에 커피콩 저장통을 그립니다. 저장통이 마르는 동안
머리 부분에 깊이를 주는 명암을 한 단계 더 올립니다. 저장통 뚜껑을 그려줍니다.

POINT ▷ 경계선을 구별하고 입체감을 주기 위해 간격을 띄우는 것에 주의한다.

05 / 그림이 완전히 "마른 후" 커피 알갱이를 그리고 꾸밈 무늬를 그린 후 그림을 완성합니다.

복잡해 보이는 그림과 단순한 그림의 차이는 "시간" 입니다.

―――――

하나하나 분리해보면 생각만큼 어렵지 않습니다.
많이 그려보지 않아 경험이 부족해서 어려운 것입니다.

잘 그리려면 "많이" 그려야 합니다.

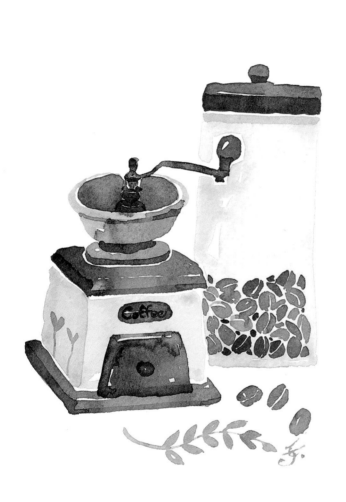

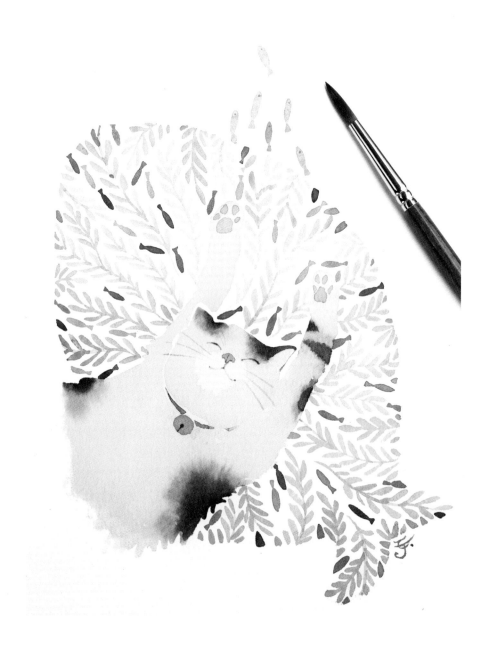

꿈꾸는 고양이

설렘을 그린다 10

DREAMING CAT

행복한 꿈이 분명한 표정

널부러져 자는 모습이 너무 행복해 보여 베고 자는 쿠션을 수초와 물고기로 가득 채웠습니다.
"좋은 꿈 꾸세요"

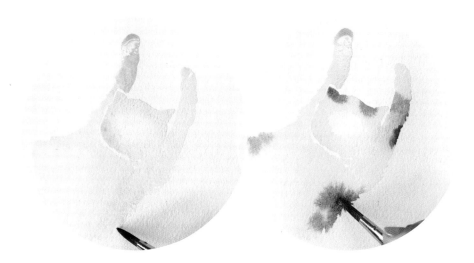

01 / 넉넉히 물감을 머금은 붓으로 전체적인 형태를 그립니다. 얼굴과 손이 구분되도록 간격을 살짝 띄웁니다. 입 주위는 동그랗게 휴지로 닦아내 여백을 만듭니다. 물감이 마르기 전 필요한 점박 무늬를 올립니다.

POINT ◐ 고양이 몸의 색이 책과 같은 색이 아니어도 상관없다. 연한 색 계열이면 된다.
올리는 점박이 물감의 물 농도가 너무 높으면 물감이 넓게 번지고 얼룩도 또렷하게
생기지 않는다.

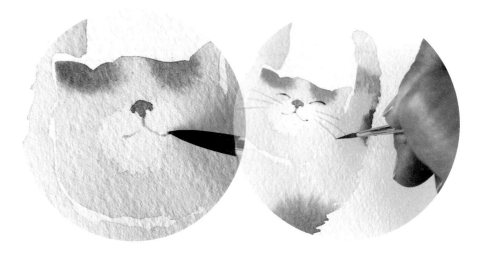

02 / 물감이 완전히 마른 후 동그랗게 남겨둔 흰 여백에 코와 입, 수염을 그려줍니다.

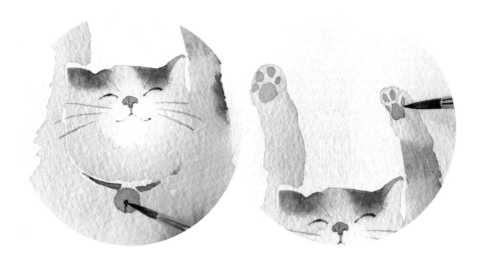

03 / 얼굴의 라인을 따라 목줄을 그리고 방울을 달아 줍니다. 발바닥도 귀엽게 그려줍니다.

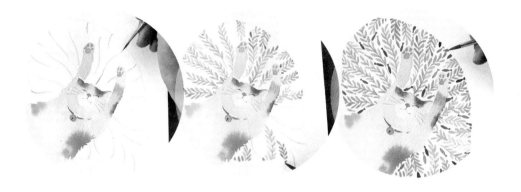

04 / 머리 주변에 물고기 모양의 쿠션을 그려줍니다. 물고기 모양을 수초로 가득 채우고
사이사이 여백에 작은 물고기들을 가득 그립니다.

POINT ✦ 수초의 모양과 물고기는 참조만 하고 원하는 모양으로 쿠션을 가득 채워도 된다.

05 / 고양이 꿈에서 탈출하는 물고기를 그려넣어 좀 더 재미있는 상상을 그렸습니다.

POINT ✦ 떠오르는 이미지나 상상을 스케치로 구상하는 습관은 창작에 많은 도움이 된다.

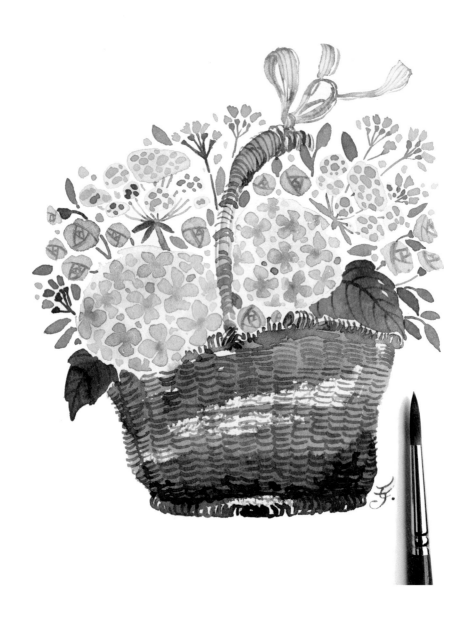

설렘을 그린다 11 **꽃바구니** ──────────────
FLOWER BASKET

언제나 받고 싶은 선물

바구니 가득 담긴 꽃들도 한번 그려볼까요?

해보지 않으면 어렵다고 건너뛰겠지만 일단 그려보면 복잡한 그림도 그릴 수 있는 내공이 쌓인답니다.

- 누름선, 마른 붓질 연습

바구니를 그리기 전 붓을 눌러 넓은 면을 그리는 누름선과 거친 표현이 나오는 마른 붓질의 연습을
충분히 해봅니다.

01 / 먼저 꽃바구니의 전체적인 크기를 가늠하고 시작합니다. 당근 꽃은 연한 색의 동그라미를
모아 그려줍니다. 수국은 물 동그라미를 그린 후, 물이 마르기 전 푸른색 동그라미를
올려주고 바구니의 전체적인 형태를 그립니다.

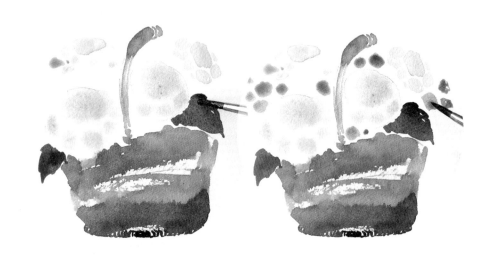

02 / 바구니를 그렸으면 수국잎을 그려주고 여백 사이사이에 장미 송이를 꽂꽂이 하듯
분홍색 동그라미로 채워줍니다.

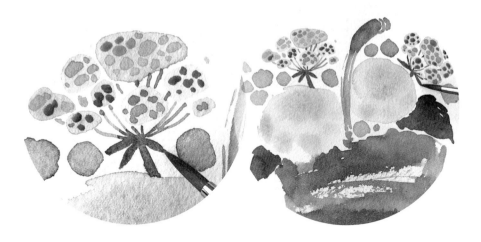

03 / 당근 꽃을 표현한 동그라미 안에 더 작은 동그라미를 가득 채우고 줄기를 그려줍니다.

04 / 수국 동그라미도 꽃으로 가득 채웁니다.

POINT ➤ 수국꽃은 "즐겁게" 단락의 "수국" 그리기 참조

05 / 여백 사이사이를 작은 노란색 꽃으로 알맞게 채워 줍니다.

06 / 바구니 깊은 곳의 여백도 작은 잎으로 채우고, 노란 꽃 주변에 노란점을
흩뿌리듯 그려 넣어 꽃의 풍성함을 표현해 줍니다.

07 / 바구니의 질감을 표현해주고 완성합니다.

POINT ● 붓끝이 잘 모아지고 탄력이 좋은 붓을 써야 바구니 질감 표현에 수월하다.
붓은 소모용품으로 붓끝이 거칠고 갈라지는 붓은 교체해주어야 한다.

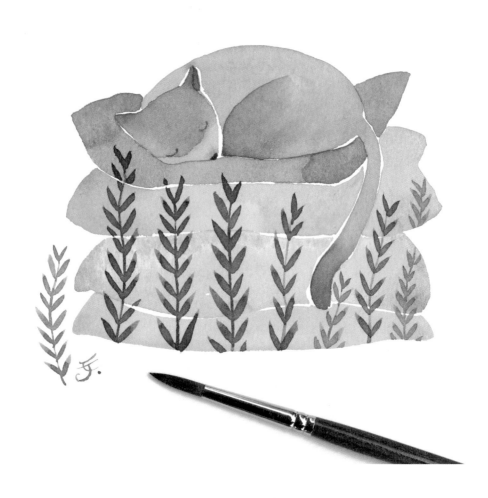

잠자는 고양이

설레며 붓을 들게 만드는 고양이의 모습

쿠션을 여러 개 층층이 올리고 전체를 화면으로 삼아 잎 이미지를 그려넣어 재미를 주었습니다.

01 / 고양이 얼굴 형태를 그리고 마르기 전 명암을 올립니다.

02 / 얼굴과 몸 사이의 간격을 띄우고, 둥그런 몸과 꼬리를 그리고 마르기 전 명암을 줍니다.

03 / 고양이 그림이 완전히 마른 후 쿠션을 차례로 그립니다. 쿠션과 쿠션 사이의 간격은
띄워줍니다.

04 / 머리와 웅크린 다리 그리고 꼬리 부분에 명암을 한 단계 더 올려줍니다.

05 / 쿠션에 잎의 줄기를 먼저 그린 후, 마주나는 잎을 그리고 완성합니다.

단 순 한 그 림 이 라 도

————

관찰과 감성은 필요합니다.

물에 여유를 품고
색에 미소를 담고
붓질에는 마음을 비워야합니다.

조급함을 멀리 던져 버립니다.
빨리 완성하려는 마음이 그림을 망치게 만듭니다.

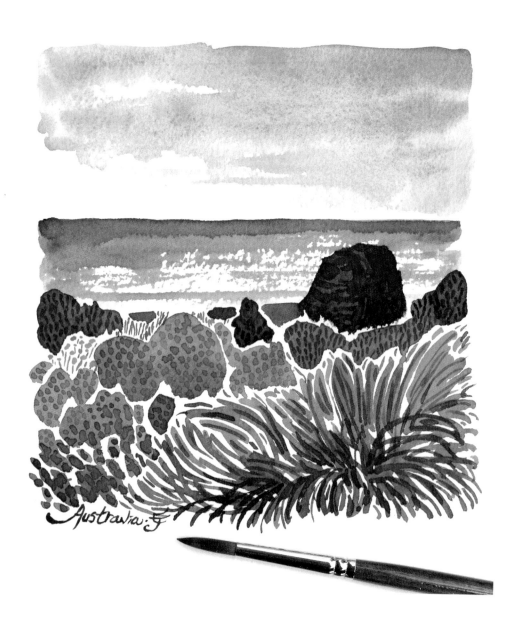

Australia.5

설렘을 그린다 13 # 여행 풍경 # TRAVEL

여행의 설렘, 추억을 그린 수채

여행지의 사진을 보며 그곳의 설렘을 추억하며 그린 그림입니다.

호주 여행 중 기억에 남는 풍경입니다.

풍경을 자세히 하나하나 표현하는 것보다 전체적인 느낌을 그려냅니다.

멀리 있는 풍경부터 차례로 그리며, 앞으로 가까이 올수록
형태의 강약을 선명하게 그려 원근감을 표현합니다.

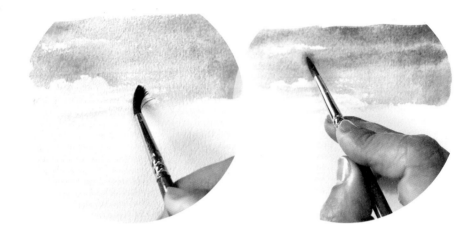

01 / 물을 충분히 섞은 밑색을 위에서 아래로 내려가며 칠합니다. 구름 부분은 자연스럽게 여백으로 남겨줍니다. 마르기 전 2차 명암을 올립니다.

POINT ⓐ 넓은 면적의 하늘이 부담스럽다면 하늘 전체에 물칠을 해주고 번지기를 주는 방법도 좋다.

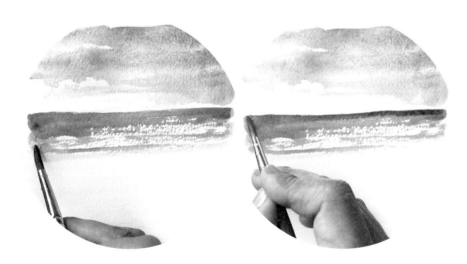

02 / 하늘과 바다의 색이 번지지 않게 약간의 간격을 띄웁니다. 붓에 넉넉히 물감을 머금고, 붓을 누르며 수평선을 그어줍니다. 종이에 붓질이 거칠게 나오는 것은 그대로 남겨 반짝이는 파도의 느낌을 나타내 줍니다. 마르기 전 2차 명암을 올려줍니다.

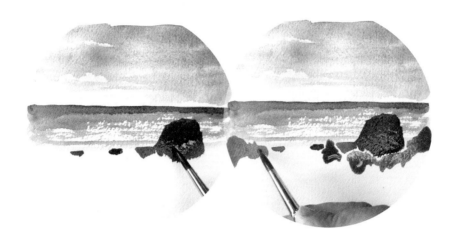

03 / 멀리 보이는 바위와 풀들의 형태를 잡아줍니다.

04 / 앞으로 올수록 식물의 형태를 살리고 색은 밝게 표현해 줍니다.

POINT ◇ 형태간의 간격을 띄우는 것은 식물의 경계를 살려 사물을 구분해주고, 필요없는 빈칸도 방지한다.

05 / 바위의 질감을 나타내주고, 사이사이 들꽃과 풀을 표현합니다.

06 / 형태만 그린 식물들은 점이나 짧은 터치로 분위기만 간단히 표현해줍니다.

풍경의 원근감을 위해 앞의 식물은 형태와 명암의 표현을 확실하게 잡아 그려줍니다.

눈앞의 사실적인 풍경을 단순화시켜
간단한 느낌만 표현하는 설렘 수채입니다.

파랑새와 노랑나비

BLUE BIRD WITH YELLOW BUTTERFLY

노랑나비와 놀고 싶은 아기 파랑새

색의 번짐을 느끼며 혹 얼룩이 생겨도 그대로 즐깁니다.

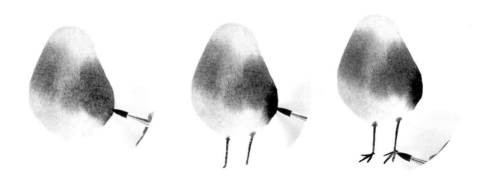

01 / 물감을 가득 머금은 붓으로 서양배 모양을 그립니다. 물기가 마르기 전에 가슴 부분과
날개 부분에 농도가 짙은 파랑과 보라색을 올려줍니다. 새의 다리도 그립니다.

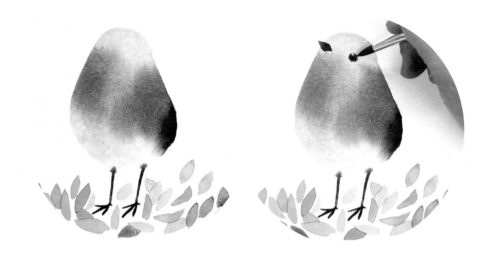

02 / 몸이 마르기를 기다리며 바닥에 잎을 가득 그려 줍니다.
몸이 완전히 마르면 부리와 눈을 그려줍니다.

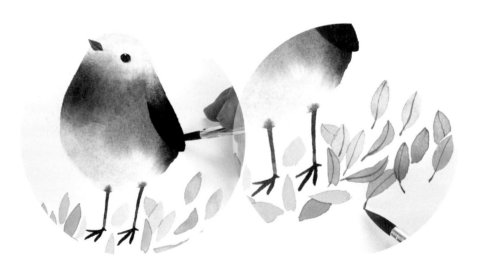

03 / 날개를 그리고 바닥의 잎에 잎맥을 그려줍니다.

04 / 노랑나비를 그리고 완성합니다.

여름 모음

설렘을 그린다 15

\# SUMMER COLLECTION

봄보다 더 많은 꽃이 여름에 핀다는 사실

그리기 전 각 그림의 위치를 파악한 후 천천히 시작합니다. 복잡해 보이는 식물이지만 특징을 파악하고 그것만 간단히 표현하면 됩니다. 언제나 "관찰"이 중요합니다.

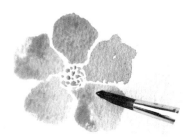

01 / 중심이 되는 해당화 꽃을 먼저 그립니다. 꽃술을 그리고 다섯 장의 잎을 차례로 그립니다.

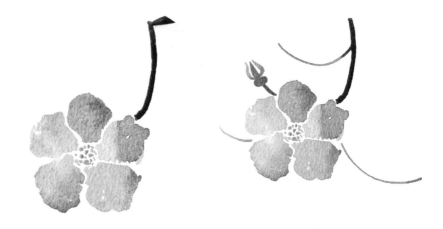

02 / 꽃줄기와 잎줄기를 그립니다.

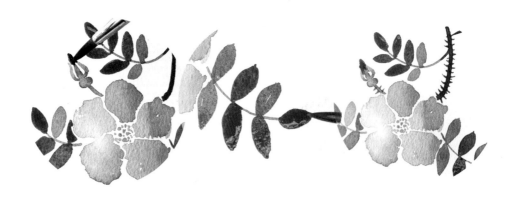

03 / 꽃봉오리와 잎을 그리고 줄기에 가시를 가득 그려줍니다.

POINT 👉 줄기의 뻭뻭한 가시는 해당화의 특징이다.

04 / 대칭이 되는 위치에 해당화의 열매를 먼저 그리고 줄기와 잎, 가시를 표현합니다.

05 / 해당화 꽃과 열매 사이에 엉겅퀴를 그리고 대칭되는 방향에 한 개의 엉겅퀴를 더 그립니다.

06 / 엉겅퀴의 물감이 완전히 마른 후 가시와 잎맥을 그려줍니다.

07 / 중심이 되는 그림이 모두 그려졌습니다. 이제 사이사이 여백에 작은 패랭이 꽃을
알맞게 그려 넣습니다.

POINT ✿ 모음 그림은 균형이 중요하다.
한 곳으로 몰리거나 치우치지 않도록 큰 그림부터 차례대로 그려나가는 것이 좋다.

08 / 초여름까지 피어있는 꽃마리를 비어있는 여백에 그려 넣어줍니다.

작은 조각이 모여 멋진 모음 그림으로 완성됐습니다.
어쨌든 "시작"이 중요합니다.

그 림 그 리 는 거 , 참 두 근 두 근 합 니 다 .

———

거창하지 않은, 연습 같은 작은 그림이지만
작은 그림이 한데 모이면 아주 예쁘고 멋지다는 것을 느끼게 됩니다.

실력도 마찬가지입니다.
작은 그리기 습관이 모이면 실력이 됩니다.

실력이 쌓이면 당연히 그리기는
더욱 즐거워집니다.

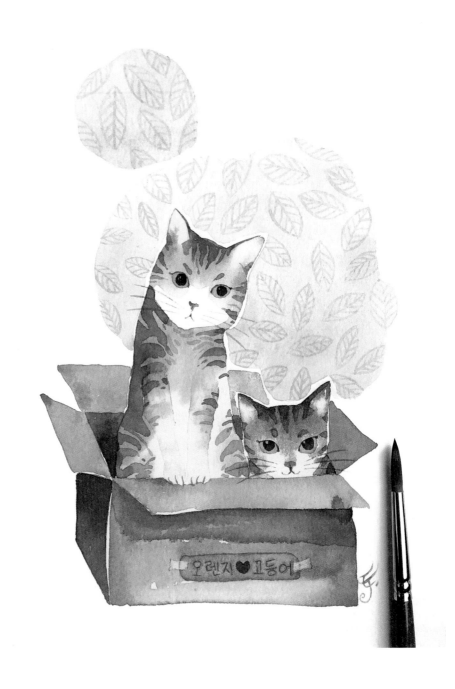

오렌지와 고등어

설렘을 그린다 16

ORANGE & GREY TABBY

노란색의 줄무늬 고양이는 오렌지, 진회색의 줄무늬 고양이는 고등어

우리 아파트 일층 화단에는 고양이 가족이 살고 있습니다.
아기 고양이들은 풀 사이를 뒹굴며 한가로이 놀고 있습니다.

01 / 얼굴의 입 주위를 제외하고, 물이 가득 섞인 연한 푸른 계열의 색으로 고양이의 형태를
그립니다. 물이 많이 섞인 만큼 여유를 가지고 천천히 그립니다.

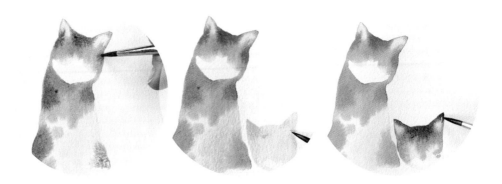

02 / 물기가 마르기 전 몸의 색을 입히고 2차 명암도 올립니다. 같은 방법으로 고등어 고양이도
그려줍니다.

03 / 박스의 전체 형태를 그립니다. 경계의 구분이 필요한 곳은 간격을 살짝 띄우고
그려줍니다. 마르기 전 부분 명암을 올립니다. 종이 박스가 완전히 마른 후 박스 안의
어두운 명암을 칠해 깊이감을 나타냅니다.

POINT ✿ 갈색 계열은 붉은 계열과 초록 계열을 섞으면 된다. 그림과 똑같은 색이 아니어도
된다. 색끼리 섞이며 만들어지는 색 계열을 익히는 것이 중요하다.

04 / 색이 완전히 마른 후 오렌지 고양이의 앞발을 그리고 눈, 코, 입을 그립니다.

05 / 몸의 줄무늬를 그리고 눈동자를 그립니다.

06 / 종이박스에 명암을 더 올려 입체감을 주고 배경의 이미지를 그립니다.

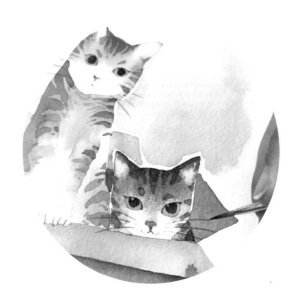

07 / 고양이의 수염을 그려줍니다. 고양이 수염을 한번에 휙~ 그리는 방법은
수염이 굵게 그려질 수 있습니다. 끝이 가는 붓으로 천천히 가늘게 그려나갑니다.

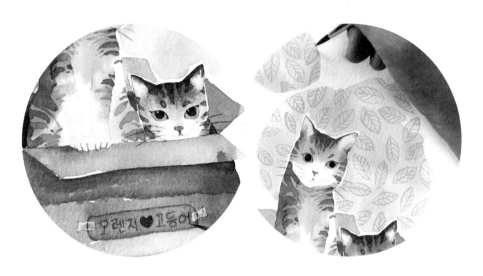

08 　 박스에 이름표를 달아 줍니다. 배경색이 완전히 마른 후 잎 이미지를 그리고 완성합니다. 배경의 이미지는 꽃 모양이나 구름 등으로 다양하게 바꾸어 표현해도 좋습니다.

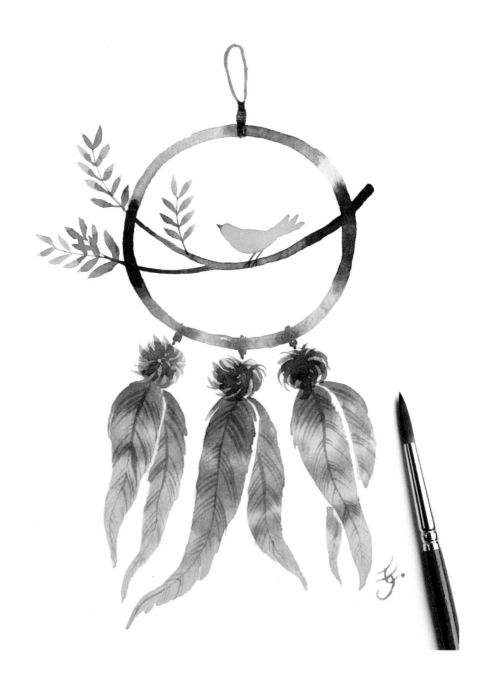

드림캐쳐

악몽을 잡아 좋은 꿈을 꾸도록 도와주는 드림캐쳐

아메리카 원주민의 전통 장식물로, 버드나무로 만든 고리에 끈을 그물처럼 엮고 깃털 등으로 꾸며 만듭니다.
그림에는 그물 대신 나뭇가지 장식을 하고 따뜻함과 희망을 나타내는 노랑색의 새를 그렸습니다.

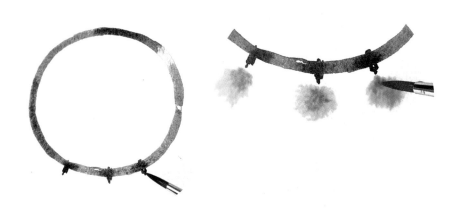

01 / 동그라미를 그리고 세 개의 고리 표시를 해줍니다. 물칠을 하고 번지기를 이용한
방울을 달아줍니다.

POINT ② 동그라미를 한번에 그리는 것은 쉽지 않다. 조금씩 선을 이어가며 그린다.

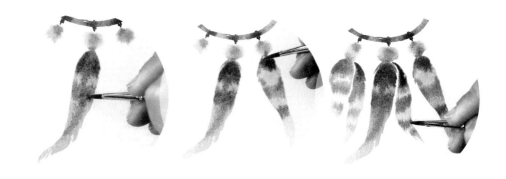

02 / 깃털 모양으로 밑색을 칠하고 색이 마르기 전 가로 줄무늬의 명암을 올려줍니다. 같은 방법으로 깃털을 한 개씩 늘려줍니다. 겹친 깃털은 서로 번짐을 방지하기 위해 간격을 띄우고 그려줍니다.

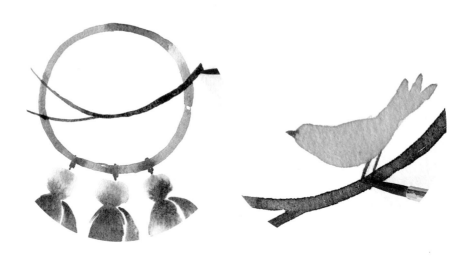

03 / 중앙을 가로지르는 나뭇가지를 그리고 노랑색의 새를 그려 올려줍니다.

04 / 가지에 잔가지를 그리고 마주나는 잎을 붓터치로 그립니다.

05 / 그려놓은 깃털이 "완전히" 마른 후 깃털의 질감 표현을 더해줍니다.
끈고리를 그려 완성합니다.

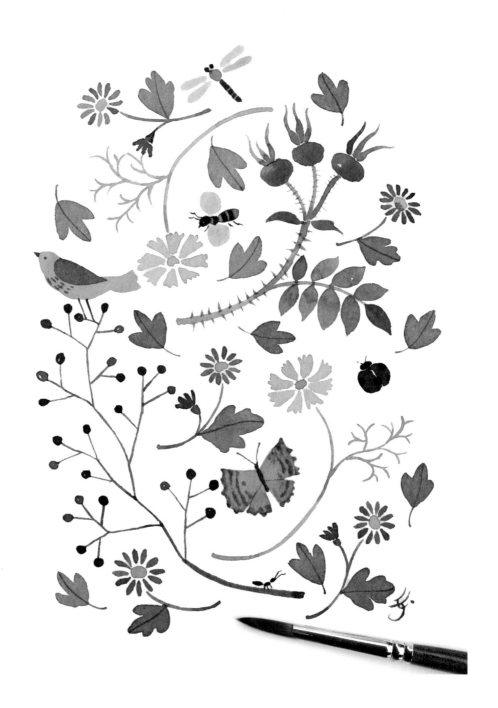

 설렘을 그린다 18

가을 모음 ──────

여름 모음을 그리며 함께 구상한 가을

여름 모음의 응용입니다. 천천히 그림의 큰 부분부터 차례로 곤충과 새가 어우러진 가을을 그려봅니다.

01 / 여름 모음에 이어 가을 모음에도 등장하는 해당화 열매입니다. 여름부터 열매가 익어
가을에 붉게 물드는 해당화 열매를 먼저 그립니다. (여름 모음 참조)

02 / 해당화 열매와 대칭이 되는 곳에 찔레 가지를 그리고 열매를 달아줍니다. 마주보는 여백에
두 개의 코스모스를 그려줍니다.

03 / 곳곳의 빈 여백에 소국을 그리고 잎을 달아줍니다.

04 / 비는 여백 사이사이에 곤충과 새를 알맞게 배치합니다.

POINT ◈ 같은 위치가 아니어도 된다. 그리는 그림의 여백에 맞춰 알맞게 배치한다.

05 / 그림의 전체를 살피고 남는 여백에 잎그림을 채워 가을을 더욱 풍성하게 만들며 마무리합니다.

POINT ◈ 그리고 싶은 이미지를 낙서하듯 가볍게 러프 스케치로 미리 그려봐도 좋다.

 설렘을 그린다 19

가을 동화

순하고 귀여운 사막 다람쥐 "저빌"

작업실에서 기르는 사막 다람쥐 "저빌"입니다. 동물을 의인화 하는 상상은 매우 즐겁습니다.

01 / 몸을 제외한 얼굴, 팔, 다리, 꼬리를 그립니다.

POINT 🌀 형태가 어려운 경우 밑그림 스케치를 그리고 시작한다.

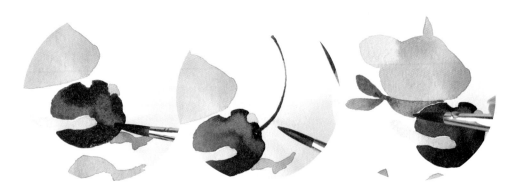

02 / 몸이 완전히 마른 후 안고 있는 꽃사과를 그립니다. 색이 번지지 않게 꽃사과와 간격을
띄우고 목에 스카프를 둘러줍니다..

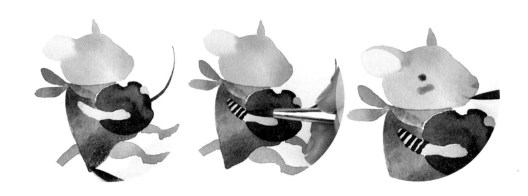

03 / 스카프와 꽃사과가 완전히 마른 후 청치마를 그립니다. 청치마가 완전히 마른 후 팔소매에
가로 줄무늬를 넣어줍니다. 귀의 안과 밖의 경계를 구분하는 명암을 올리고 눈, 코, 입과
볼터치를 그려줍니다.

04 / 수염을 그리고 꼬리털의 결을 그립니다. 치마에 스티치를 넣어 귀여운 청치마를
완성합니다.

05 / 저빌이 앉아있는 나무박스의 판자를 한 칸씩 건너 색을 칠하고 완전히 마른 후
나머지를 채워 칠합니다. 판자가 완전히 마른 후 판자의 나뭇결을 그려줍니다.

노랑나비를 그리고 마무리 합니다. 헌데 그래도 무언가 허전한 느낌입니다.
주변에 가을을 좀 더 그려넣기로 합니다.

주변에 꾸며놓은 열매와 낙엽 등이 동화 같은 가을 분위기를 더욱 살려줍니다.

———

붓질을 빠르게 하려하면 휘면서 엇나가 버립니다.
물과 물감이 겉돌고 엉깁니다.

모든 배움이 그러하듯이
몸에 힘을 빼고 여유있게 그립니다.

그림의 완성이 중요하지만
배우고 느끼며 그리는 과정이 더 중요합니다.

물과 물감과 붓, 그리고 종이와 사귀듯
여유를 갖고 하루에 한 장 즐거운 붓놀이를 합니다.

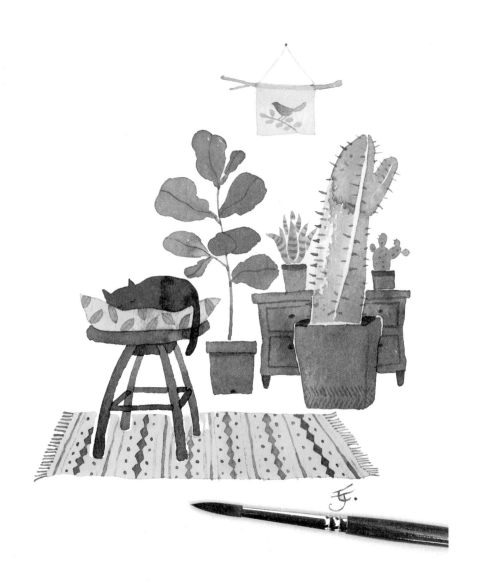

거실 풍경

LIVINGROOM

화분이 가득한 공간을 좋아합니다

초록이 없는 세상을 생각할 수 없지만 초록이 없는 집 안도 상상할 수 없습니다.

"초록은 "쉼"입니다." "초록은 "숨"입니다."

01 / 의자를 그리고 옆에 화분을 그립니다.

02 / 의자가 마른 후 의자 위에 쿠션을 그려줍니다. 쿠션이 마르기를 기다리며 화분 위에
선인장을 그립니다. 쿠션이 완전히 마르면 웅크린 고양이를 그려줍니다.

03 / 남는 공간에 화분을 하나 더 그리고 줄기를 그은 후 잎을 달아 줍니다. 선인장 화분이
완전히 마른 후 뒤에 콘솔을 그려줍니다. 벽의 액자와 의자 밑에 러그도 그립니다.

POINT ◈ 같은 색의 사물들은 사이에 흰 여백을 남겨 자칫 그림이 답답해 지는 것을
방지한다.

04 / 콘솔 위에 작은 선인장 화분들을 그려주고, 선인장의 가시와 콘솔의 모양선을 그려줍니다.

05 / 러그가 완전히 마른 후 무늬를 그리고 쿠션의 잎무늬와 벽 액자속의 새도 그려 줍니다.
거실 풍경의 러프 스케치와 완성된 그림입니다.

친구예요

WE ARE FRIENDS

고양이 머리에 병아리가 앉은 즐거운 사진을 보고

가끔 흔치 않은 모습을 보여주는 동물의 사진은 행복한 그림으로 표현됩니다.

01 / 고양이 얼굴을 그리고 간격을 띄워 스카프를 그립니다. 얼굴이 마르기 전 얼룩무늬와
볼 부분의 분홍빛 색을 올립니다. 둥그렇게 몸을 그린 후 발과 꼬리를 연결해 그려줍니다.
물감이 마르기 전 얼굴과 몸의 2차 얼룩 명암을 올려줍니다.

POINT ◑ 얼굴과 몸이 서로 번지지 않게 간격을 띄우며 그린다.

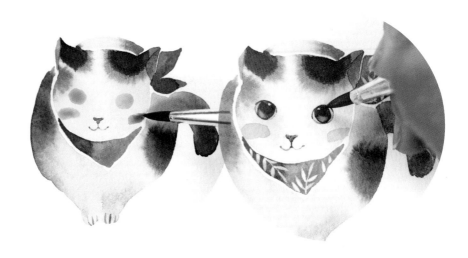

02 / 얼굴의 물감이 완전히 마른 후 눈의 위치를 잡아주고, 코, 입, 볼터치를 그립니다.
눈의 밑색이 완전히 마른 후 눈동자를 그려줍니다. 흰색 물감을 이용해 스카프의 무늬를
그린 후, 눈동자 윗부분에 명암을 한 단계 더 올려 눈동자에 깊이감을 줍니다.

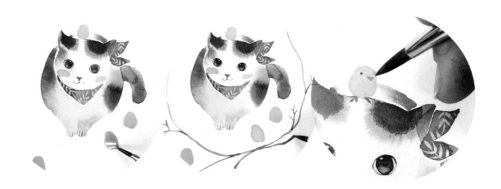

03 / 주변에 노란 병아리들을 그립니다. 나뭇가지를 걸쳐 그리고 병아리가 완전히 마른 후
병아리의 입, 눈, 발을 그려줍니다.

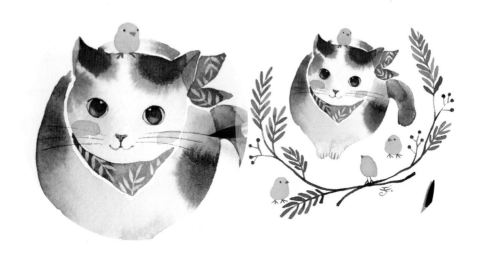

04 / 나뭇가지의 잎과 열매를 그리고 고양이 수염을 그려 완성합니다.

POINT ▶ 고양이 수염은 가는 붓을 이용해도 한번에 그리기 쉽지 않다.
따로 수염 연습을 해보고 그리는 것이 좋다.

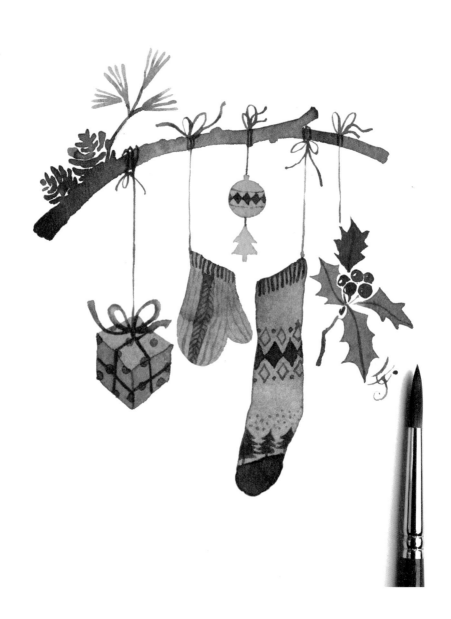

설렘을 그린다 22

메리 크리스마스

MERRY CHRISTMAS

크리스찬이 아니어도 기다리는 성탄절

혼자서는 춥고 외롭다는 것을 깨닫게 해주는 겨울, 모두가 함께 따뜻한 겨울이기를 바랍니다.

크리스마스 카드는 모두 아름답고 멋지지만 손으로 직접 그린 카드가 최고입니다.

01 / 먼저 나뭇가지를 그리고 솔방울과 솔잎을 그립니다.

02 / 선물 상자, 장갑, 양말을 차례로 그립니다.

03 / 매달린 끈을 그려줍니다. 선물 상자의 동그라미 패턴을 그리고, 동그라미 패턴이 마른 후
선물 상자를 묶은 끈과 리본을 그립니다. 장갑과 양말의 무늬를 넣어줍니다.

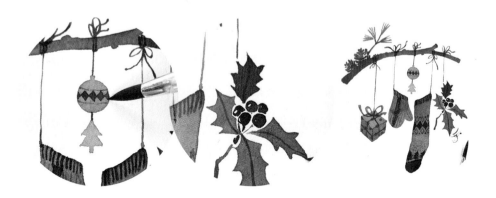

04 / 빈 공간에 장식을 더 그려줍니다. 호랑가시 열매는 열매를 먼저 그리고, 잎과 가지를 그려줍니다. 나뭇가지에 매달린 장식을 하나씩 따로 그려도 충분히 멋진 카드 그림이 됩니다. 색을 바꾸어 다른 느낌을 그려보며 다양한 응용을 해봅니다.

마치는 말

그리는 모든 작업이 즐겁습니다.

헌데 가끔 즐거운 작업 중 "두근" 할 때가 있습니다.
심장이 두근거리는 것입니다.

이것은 "매우 맘에 드는 작업 중" 이라는 몸의 증상으로
이때는 구름 위를 걷는 느낌입니다.
이것이 바로 '설렘을 그린다' 입니다.

그리기를 시작하는 모든 님들이 이 "설렘" 증상을 느끼며
그림 그리기를 바라봅니다.

감사합니다.

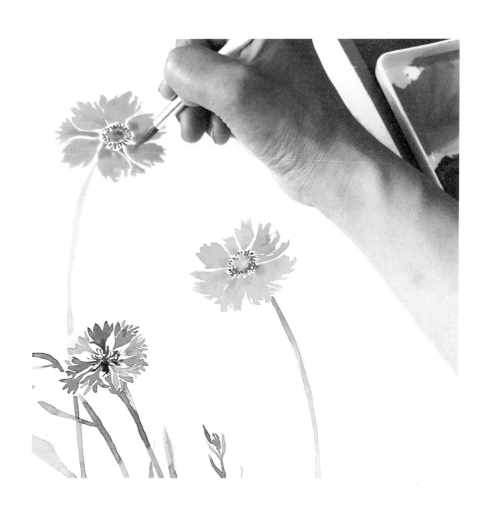

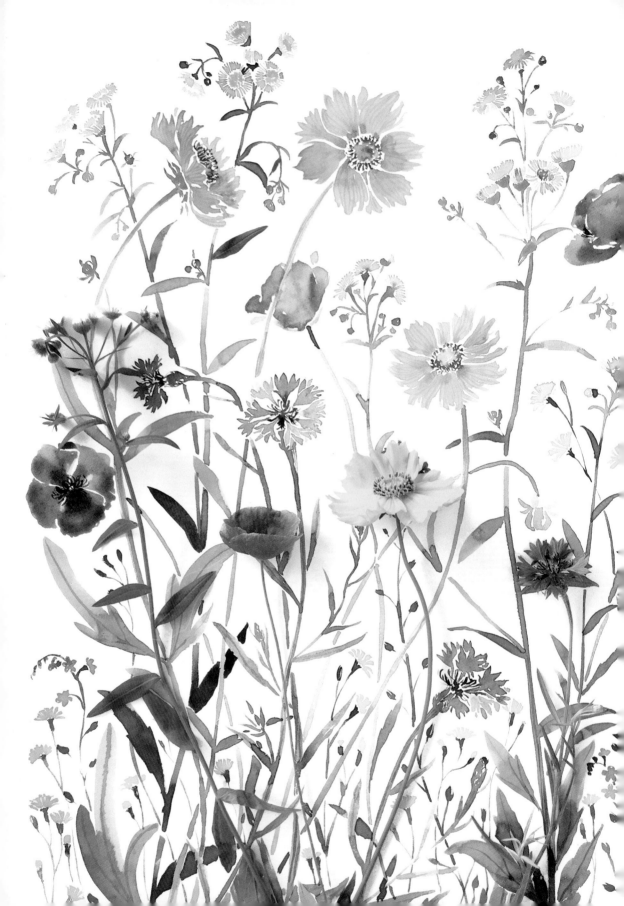

꽃과 고양이와 그림
설렘 ✽ 수채

1판 1쇄 인쇄 2018년 11월 15일
1판 1쇄 발행 2018년 11월 20일

지 은 이 김은정
발 행 인 이미옥
발 행 처 아이생각
정　　가 18,000원
등 록 일 2003년 3월 10일
등록번호 220-90-18139
주　　소 (03979) 마포구 성미산로 23길 72 (연남동)
전화번호 (02)447-3157~8
팩스번호 (02)447-3159

ISBN 979-89-97466-53-5 (13650)
I-18-10

www.ithinkbook.co.kr

Book · Character · Goods · Advertisement · Graphic · Marketing · Brand consulting

D · J · I
BOOKS
DESIGN
STUDIO